历代经典碑帖实用教程丛书

颜真卿·多宝塔碑

陆有珠　主编

广西美术出版社

图书在版编目（CIP）数据

颜真卿·多宝塔碑 / 陆有珠主编 . -- 南宁 : 广西美
术出版社 , 2024.3

（历代经典碑帖实用教程丛书）

ISBN 978-7-5494-2764-2

Ⅰ . ①颜… Ⅱ . ①陆… Ⅲ . ①楷书—书法—教材
Ⅳ . ① J292.113.3

中国国家版本馆 CIP 数据核字（2024）第 023917 号

历代经典碑帖实用教程丛书

LIDAI JINGDIAN BEITIE SHIYONG JIAOCHENG CONGSHU

颜真卿·多宝塔碑
YAN ZHENQING DUOBAOTA BEI

主　　编：陆有珠
本册编者：禤达广
出 版 人：陈　明
终　　审：谢　冬
责任编辑：白　桦
助理编辑：龙　力
装帧设计：苏　巍
责任校对：卢启媚　韦晴媛　吴坤梅
审　　读：陈小英
出版发行：广西美术出版社
地　　址：广西南宁市望园路 9 号（邮编：530023）
网　　址：www.gxmscbs.com
印　　制：广西壮族自治区地质印刷厂
开　　本：889 mm×1194 mm　1/16
印　　张：7.75
字　　数：77 千
出版日期：2024 年 5 月第 1 版第 1 次印刷
书　　号：ISBN 978-7-5494-2764-2
定　　价：36.00 元

前　言

中国书法是中华民族传统文化的明珠，这门古老的书写艺术宏大精深而又源远流长。几千年来，从甲骨文、钟鼎文演变而成篆隶楷行草五大书体。它经历了殷周的筚路蓝缕、秦汉的悲凉高古、魏晋的慷慨雅逸、隋唐的繁荣鼎盛、宋元的禅意空灵、明清的复古求新。改革开放以来兴起了一股传统书法教育的热潮，至今方兴未艾。随着传统书法教育的普遍开展，书法爱好者渴望有更多更好的书法技法教程，为此我们推出这套《历代经典碑帖实用教程丛书》。

本套丛书有以下几个特点：

1. 典范性。学习书法必须从临摹古人法帖开始，古人留下许多碑帖可供我们选择，我们要取法乎上，选择经典的碑帖作为我们学习书法的范本。这些经典作品经过历史的选择，是书法艺术的精华，是最具代表性、最完美的作品。

2. 逻辑性。有了经典的范本，如何编排？我们在编排上注意循序渐进、先易后难、深入浅出、简明扼要。比如讲基本笔画，先讲横画，次讲竖画，一横一竖合起来就是"十"字。然后从笔画教学引入结构教学，将两者有机地结合起来，再引导学生自练横竖组合的"土、王、丰"等字。接下来横竖加上撇就有"千、开、井、午、生、左、在"等字。内容扩展得有条有理，水到渠成。这样一环紧扣一环，逻辑性很强，以一个技法点为基础带出下一个技法点，于是一个个技法点综合起来，就组成非常严密的技法阵容。

3. 整体性。本套丛书在编排上还注意到纵线和横线有机结合的整体性。一般的范本都是采用单式的纵线结构，即从笔画开始，次到偏旁和结构，最后是章法，这种编排理论上没有什么问题，条理清晰，但是我们在书法教学实践中发现，按这种方式编排，教学效果并不理想，初学者往往会感到时间不够，进步不大。因此本套丛书注重整体性原则，把笔画教学和结构教学有机结合，同步进行。在编排上的体现就是讲解笔画的写法，举例说明该笔画在例字中的作用，进而分析整个字的写法。这样使初学者在做笔画练习时，就能和结构训练有机地结合起来。几十年的教学经验证明，这样的教学事半功倍！

4. 创造性。笔画练习、偏旁练习、结构练习都是为练好单字服务。从临摹初成到转入创作，这里还有一个关要通过，而要通过这个关，就要靠集字训练。

本套教程把集字训练作为单章安排，这在实用教程中也算是一个"创造"，我们称之为"造字练习"。造字练习由三个部分组成，即笔画加减法、偏旁部首移位合并法、根据原帖风格造字法，并附有大量例字，架就从临摹转入创作的桥梁，让初学者能更快更好地创作出心仪的作品。

5. 机动性。我们在教程的编排上除了讲究典范性、逻辑性、整体性和创造性，还讲究机动性。为什么？前面四个"性"主要是就教程编排的学术性和逻辑性而言；机动性主要是就教学方法而言。建议使用本套教程的老师在教学上因时制宜。现代社会的书法爱好者大多要上班，在校学生功课多，平时都是时间紧迫，少有余暇。而且现在硬笔代替了毛笔，电脑代替了手写，大多数人并不像古人那样从小拿毛笔书写。在这种情况下，怎么能更快地写出一幅好作品？笔者有个建议，在时间安排上，笔画练习和单字结构练习花费的时间不要太长，有些老师教一个学期还只是教点横竖撇捺的写法，导致学生很难有兴趣继续学习下去。因为缺乏成就感，觉得学书法枯燥无味。如果缩短前面的训练时间，比较快地进入章法训练，就可以先学习整幅书法作品，然后再回来巩固笔画和结构，这样交替进行。学生能成功地写出一幅作品，其信心会倍增，会更有兴趣练下去。兴趣是最好的老师，要让学生学得有兴趣，老师就要打破常规，以创代练，创练结合，交替进行，使学生既能入帖，又能出帖，就能尽快地出作品、出精品。

诚然，因为我们水平所限，教程中定会有许多不足之处，恳请使用本套教程的朋友多多指正，以便我们再版时加以改正。

目 录

颜真卿与《多宝塔碑》简介

颜真卿（709—784），字清臣，京兆万年（今陕西西安）人，祖籍琅邪临沂（今山东临沂）。开元间中进士。安史之乱时，抗贼有功，入京历任吏部尚书、太子太师，封鲁郡公，故又世称"颜鲁公"。德宗时，李希烈叛乱，他以社稷为重，亲赴敌营，晓以大义，终为李希烈缢杀，终年 75 岁。他秉性正直，笃实淳厚，有正义感，从不阿谀权贵，曲意媚上，以义烈名于时。他一生忠烈悲壮的事迹和巨大的书法成就，提高了其于书法界的地位。

在书法史上，他是继王羲之之后成就最高、影响最大的书法家。其书初学褚遂良，后师从张旭，又吸取初唐诸家特点，兼收篆隶和北魏笔意，一变初唐书风，化瘦硬为丰腴雄浑，结体宽博、气势恢宏，骨力遒劲而气概凛然，自成一种方严正大、朴拙雄浑、大气磅礴的"颜体"，奠定了他在书法史上千百年来不朽的地位。颜真卿是中国书法史上极富影响力的书法大师之一，他与柳公权并称"颜柳"，有"颜筋柳骨"之誉。他的书迹作品甚多，楷书有《多宝塔碑》《麻姑仙坛记》《自书告身》《颜勤礼碑》等，书体极具个性，行书有《祭侄文稿》《争座位帖》《刘中使帖》等，其中《祭侄文稿》是在极其悲愤的心情下无意于工而进入了最高艺术境界，被称为"天下第二行书"。

《多宝塔碑》全称《大唐西京千福寺多宝佛塔感应碑文》，天宝十一年（752年）四月廿二日建，岑勋撰文，颜真卿书丹，徐浩题额，史华刻字，现藏西安碑林。此碑共三十四行，满行六十六字，主要记载了西京龙兴寺和尚楚金创建多宝塔的原委及修建过程。楚金静夜诵读《法华经》时，仿佛时时有多宝佛塔呈现在眼前，他决心把幻觉中的多宝佛塔变为现实，因此于天宝元年（742年）选中千福寺兴工，四年始成。在千福寺中每年为皇帝和苍生书写《法华经》《菩萨戒经》，这在佛教史上有特殊的意义。此碑是颜真卿早期成名之作，书写恭谨诚恳，直接"二王"、欧、虞、褚遗风，而又与唐人写经有明显的相似之处，说明颜真卿在向前辈书法家学习的同时，也非常注重从民间的书法艺术吸取营养。碑文字体整体秀美刚劲，清爽宜人，又简洁明快，字字珠玑。用笔丰厚遒美，腴润沉稳；横细竖粗，对比强烈；起笔多露锋，收笔多藏锋，转折多顿笔。点画圆整，端庄秀丽，一撇一捺显得静中有动，飘然欲仙。结体严谨遒密，紧凑规整，平稳匀称，又秀媚多姿。学颜体者多从此碑下手，入其堂奥。

书法基础知识

1. 书写工具

笔、墨、纸、砚是书法的基本工具，通称"文房四宝"。初学毛笔字的人对所用工具不必过分讲究，但也不要太劣，应以质量较好一点的为佳。

笔：毛笔最重要的部分是笔头。笔头的用料和式样，都直接关系到书写的效果。

以毛笔的笔锋原料来分，毛笔可分为三大类：A. 硬毫（兔毫、狼毫）；B. 软毫（羊毫、鸡毫）；C. 兼毫（就是以硬毫为柱、软毫为被，如"七紫三羊""五紫五羊"以及"白云"笔等）。

以笔锋长短可分为：A. 长锋；B. 中锋；C. 短锋。

以笔锋大小可分为大、中、小三种。再大一些还有揸笔、联笔、屏笔。

毛笔质量的优与劣，主要看笔锋，以达到"尖、齐、圆、健"四个条件为优。尖：指毛有锋，合之如锥。齐：指毛纯，笔锋的锋尖打开后呈齐头扁刷状。圆：指笔头呈正圆锥形，不偏不斜。健：指笔心有柱，顿按提收时毛的弹性好。

初学者选择毛笔，一般以字的大小来选择笔锋大小。选笔时应以杆正而不歪斜为佳。

一支毛笔如保护得法，可以延长它的寿命，保护毛笔应注意：用笔时将笔头完全泡开，用完后洗净，笔尖向下悬挂。

墨：墨从品种来看，可分为两大类，即油烟墨和松烟墨。

油烟墨是用油烧烟（主要是桐油、麻油或猪油等），再加入胶料、麝香、冰片等制成。

松烟墨是用松树枝烧烟，再配以胶料、香料而成。

油烟墨质纯，有光泽，适合绘画；松烟墨色深重，无光泽，适合写字。对于初学者来说，一般的书写训练，用市场上的一般墨就可以了。书写时，如果感到墨汁稠而胶重，拖不开笔，可加点水调和，但不能直接往墨汁瓶里加水，否则墨汁会发臭。每次练完字后，把剩余墨洗掉并且将砚台（或碟子）洗净。

纸：主要的书画用纸是宣纸。宣纸又分生宣和熟宣两种。生宣吸水性强，受墨容易渗化，适宜书写毛笔字和画中国写意画；熟宣是生宣加矾制成，质硬而不易吸水，适宜写小楷和画工笔画。

宣纸书写效果虽好，但价格较贵，一般书写作品时才用。

初学毛笔字，最好用发黄的毛边纸或旧报纸，因这两种纸性能和宣纸差不多，长期使用这两种纸练字，再用宣纸书写，容易掌握宣纸的性能。

砚：砚是磨墨和盛墨的器具。砚既有实用价值，又有艺术价值和文物价值，一块好的石砚，在书家眼里被视为珍物。米芾因爱砚癫狂而闻名于世。

初学者练毛笔字最方便的是用一个小碟子。

练写毛笔字时，除笔、墨、纸、砚（或碟子）以外，还需有笔架、毡子等工具。每次练习完以后，将笔、砚（或碟子）洗干净，把笔锋收拢还原放在笔架上吊起来。

2. 写字姿势

正确的写字姿势不仅有益于身体健康，而且为学好书法提供基础。其要点归纳为八个字：头正、身直、臂开、足安。（如图①）

头正：头要端正，眼睛与纸保持一尺左右距离。

身直：身要正直端坐、直腰平肩。上身略向前倾，胸部与桌沿保持一拳左右距离。

臂开：右手执笔，左手按纸，两臂自然向左右撑开，两肩平而放松。

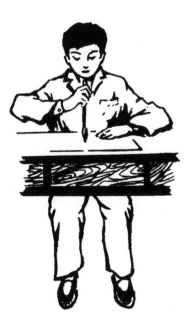

足安：两脚自然安稳地分开踏在地面上，与两肩同宽，不能交叉，不要叠放。

写较大的字，要站起来写，站写时，应做到头俯、腰直、臂张、足稳。

头俯：头端正略向前俯。

腰直：上身略向前倾时，腰板要注意挺直。

臂张：右手悬肘书写，左手要按住纸面，按稳进行书写。

图①

足稳：两脚自然分开与臂同宽，把全身气息集中在毫端。

3. 执笔方法

要写好毛笔字，必须掌握正确的执笔方法，古来书家的执笔方法是多种多样的，一般认为较正确的执笔方法是唐代陆希声所传的五指执笔法。

撅：大拇指的指肚（最前端）紧贴笔杆。

押：食指与大拇指相对夹持笔杆。

钩：中指第一、第二两节弯曲如钩地钩住笔杆。

格：无名指用甲肉之际抵着笔杆。

抵：小指紧贴住无名指。

书写时注意要做到"指实、掌虚、管直、腕平"。

指实：五个手指都起到执笔作用。

掌虚：手指前面紧贴笔杆，后面远离掌心，使掌心中间空虚，可伸入一个手指，小指、无名指不可碰到掌心。

管直：笔管要与纸面基本保持垂直（但运笔时，笔管与纸面是不可能永远保持垂直的，可根据点画书写笔势而随时稍微倾斜一些）。（如图②）

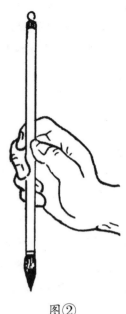

图②

腕平：手掌竖得起，腕就平了。

一般写字时，腕悬离纸面才好灵活运转。执笔的高低根据书写字的大小决定，写小楷字执笔稍低，写中、大楷字执笔略高一些，写行、草执笔更高一点。

毛笔的笔头从根部到锋尖可分三部分，即笔根、笔肚、笔尖。（如图③）运笔时，用笔尖部位着纸用墨，这样有力度感。如果下按过重，压过笔肚，甚至笔根，笔头就失去弹力，笔锋提按转折也不听使唤，达不到书写效果。

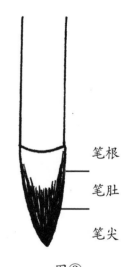

笔根
笔肚
笔尖

图③

4. 基本笔法

想要学好书法，用笔是关键。

每一点画，不论何种字体，都分起笔（落笔）、行笔、收笔三个部分。（如图④）用笔的关键是"提按"二字。

提：将笔锋提至锋尖抵纸乃至离纸，以调整中锋。（如图⑤）按：铺毫行笔。初学者如果对转弯处提笔掌握不好，可干脆将锋尖完全提出纸面，断成两笔来写，逐步增强提按意识。

笔法有方笔、圆笔两种，也可方圆兼用。书写一般运用藏锋、逆锋、露锋，中锋、侧锋、转锋、回锋，提、按、顿、驻、挫、折、

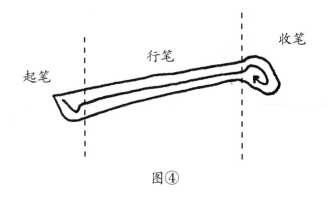

图④

转等不同处理技法方可写出不同形态的笔画。

藏锋：指笔画起笔和收笔处锋尖不外露，藏在笔画之内。

逆锋： 指落笔时，先向与行笔相反的方向逆行，然后再往回行笔，有"欲右先左，欲下先上"之说。

露锋：指笔画中的笔锋外露。

中锋：指在行笔时笔锋始终是在笔道中间行走，而且锋尖的指向和笔画的走向相反。

侧锋：指笔画在起、行、收运笔过程中，笔锋在笔画一侧运行。但如果锋尖完全偏在笔画的边缘上，这叫"偏锋"，是一种病笔，不能使用。

转锋：指运笔过程中，笔锋方向渐渐改变，行笔的线路为圆转。

回锋：指在笔画收笔时，笔锋向相反的方向空收。

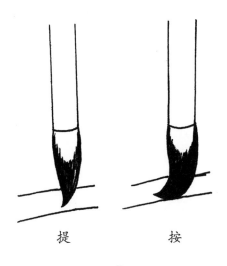

图⑤

点画笔法分析

第一节　基本点画的写法

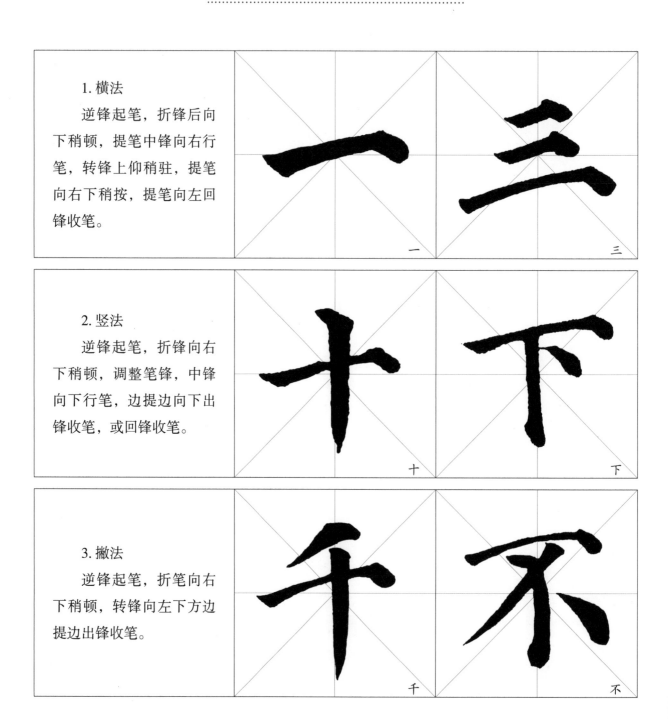

1. 横法

逆锋起笔，折锋后向下稍顿，提笔中锋向右行笔，转锋上仰稍驻，提笔向右下稍按，提笔向左回锋收笔。

一

三

2. 竖法

逆锋起笔，折锋向右下稍顿，调整笔锋，中锋向下行笔，边提边向下出锋收笔，或回锋收笔。

十

下

3. 撇法

逆锋起笔，折笔向右下稍顿，转锋向左下方边提边出锋收笔。

千

不

4.捺法

顺锋起笔，折锋向右下行，边行边按至捺脚顿笔，边提边出锋。

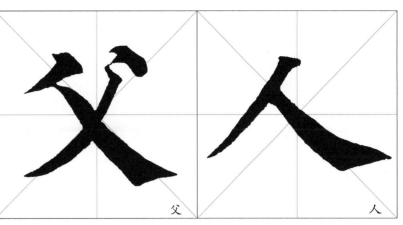

父　　人

5.点法

顺锋起笔，折锋向右下按笔，转锋向左上回收。

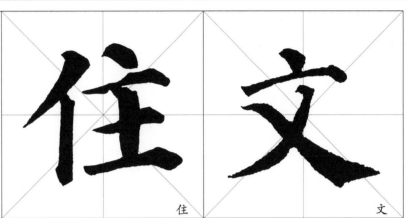

住　　文

6.挑法

顺锋起笔，向右下按，转锋向右上行笔，边提边出锋。

求　　校

7.钩法

钩是附在长画后面的笔画，方向变化较多。现以竖钩为例说明钩的写法。逆锋起笔，折锋右按，调整笔锋向下，中锋行笔，至钩处顿笔，稍驻蓄势，转笔向左钩出。

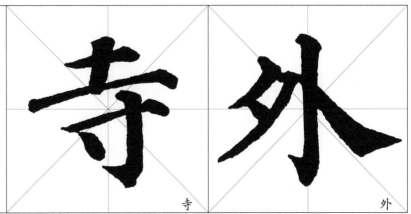

寺　　外

8.折法

折是改变笔法走向的笔画，如横折、竖折、撇折等，现以横折为例说明其写法。起笔同横，行笔至转向处顿笔折锋，提笔中锋下行，回锋收笔。

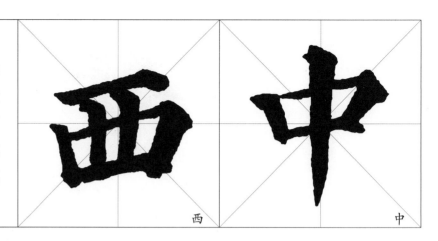

西　　中

第二节　基本点画的形态变化

一、横的变化

1.长横

逆锋向左上角起笔，转笔向右下作顿，提笔右行，至尾处提笔向右上昂，按笔向右下，向左回锋收笔。

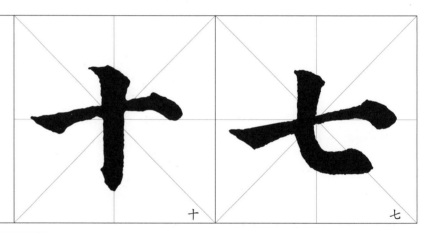

十　　七

2.短横

写法与长横相同，只是短些。

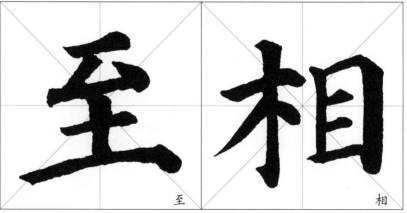

至　　相

3. 左尖横

顺锋起笔，提笔右行，至尽处折锋向右下，向左回锋收笔。

非

珍

4. 圆头横

逆锋起笔，向左下稍顿，转锋提笔右行，收笔和长横相同。

寺

号

二、竖的变化

1. 悬针竖

逆锋起笔，折锋右顿，调整笔锋向下，中锋行笔，边提边向下出锋收笔。

千

郎

2. 垂露竖

起笔和中间运笔同悬针竖写法，只是收笔须稍顿，提笔转锋向左上回收。

判

官

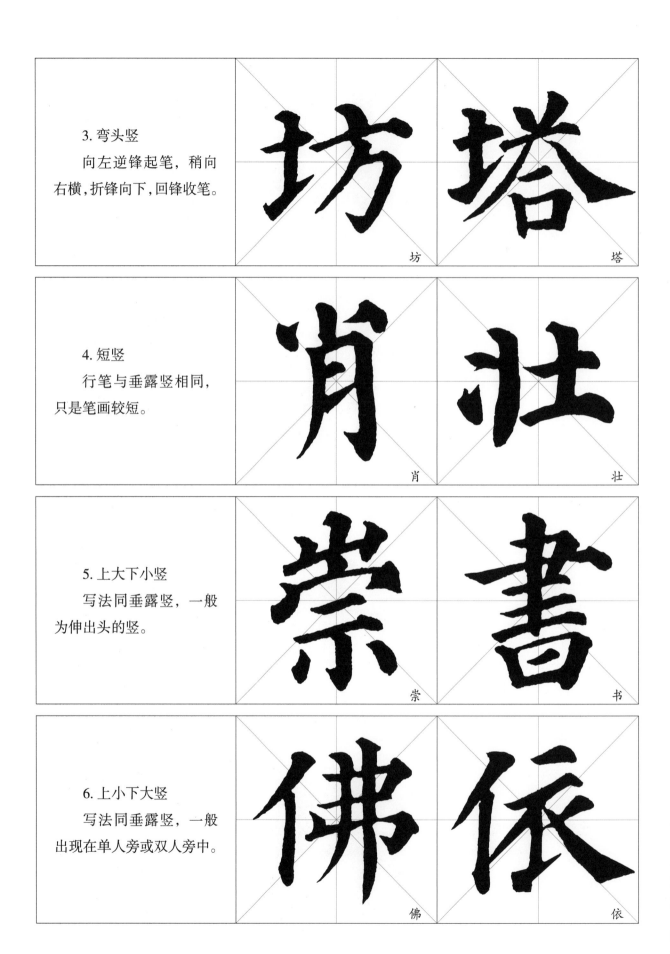

3. 弯头竖

向左逆锋起笔，稍向右横，折锋向下，回锋收笔。

坊

塔

4. 短竖

行笔与垂露竖相同，只是笔画较短。

肖

壮

5. 上大下小竖

写法同垂露竖，一般为伸出头的竖。

崇

书

6. 上小下大竖

写法同垂露竖，一般出现在单人旁或双人旁中。

佛

依

7. 左突竖

写法同垂露竖，只是中间向左边微突出。

阳　愜

三、撇的变化

1. 长撇

逆锋起笔，折锋向右下顿笔，转锋向左下边行边提笔，提笔和运笔稍慢，收笔出锋稍快。

人　乃

2. 短撇

写法和长撇相同，只是笔画较短。

先　澄

3. 竖撇

前面部分稍竖，后面才向左下撇出。

舟　兆

4.平撇

用笔方法同长撇，只是角度较平，笔画较短。

近　　　爱

四、捺的变化

1.长捺

顺锋起笔，向右下行笔，边行边按，至捺脚顿笔，提笔调锋向右出锋收笔。

入　　　大

2.平捺

逆锋起笔，折锋向右下行笔，边行边按，至捺脚顿笔蓄势，调锋向右上捺出，边提边出锋。整个笔画呈S形，像水波浪似的一波三折。

之　　　迦

3.反捺

顺锋起笔，边行边按，至尽处向右下顿笔，向左上回锋收笔。

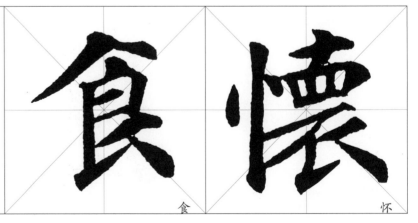

食　　　怀

五、点的变化

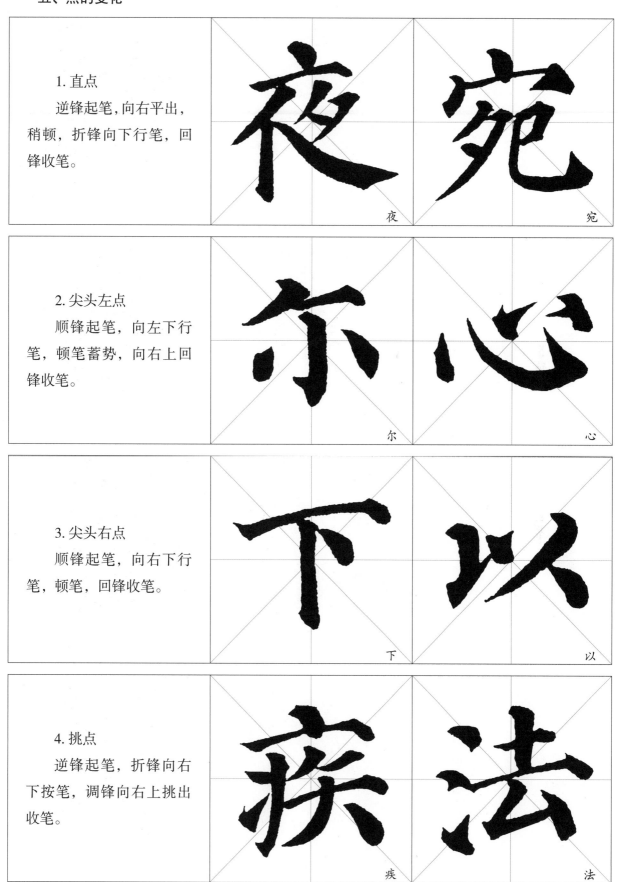

1. 直点
 逆锋起笔,向右平出,稍顿,折锋向下行笔,回锋收笔。

夜

宛

2. 尖头左点
 顺锋起笔,向左下行笔,顿笔蓄势,向右上回锋收笔。

尔

心

3. 尖头右点
 顺锋起笔,向右下行笔,顿笔,回锋收笔。

下

以

4. 挑点
 逆锋起笔,折锋向右下按笔,调锋向右上挑出收笔。

疾

法

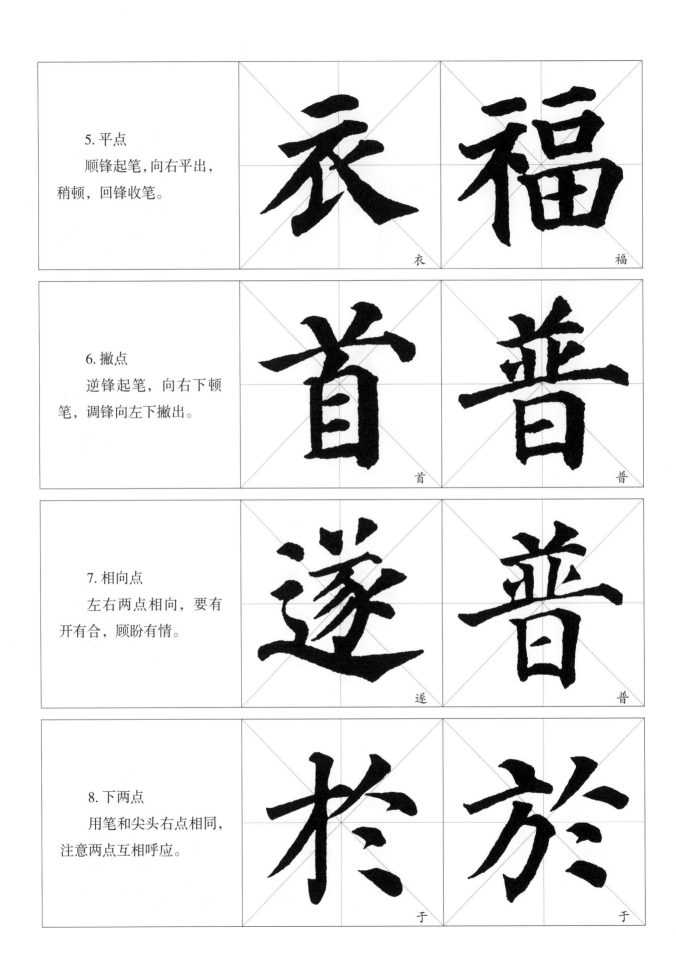

5. 平点
　　顺锋起笔, 向右平出, 稍顿, 回锋收笔。

衣

福

6. 撇点
　　逆锋起笔, 向右下顿笔, 调锋向左下撇出。

首

普

7. 相向点
　　左右两点相向, 要有开有合, 顾盼有情。

遂

普

8. 下两点
　　用笔和尖头右点相同, 注意两点互相呼应。

于

于

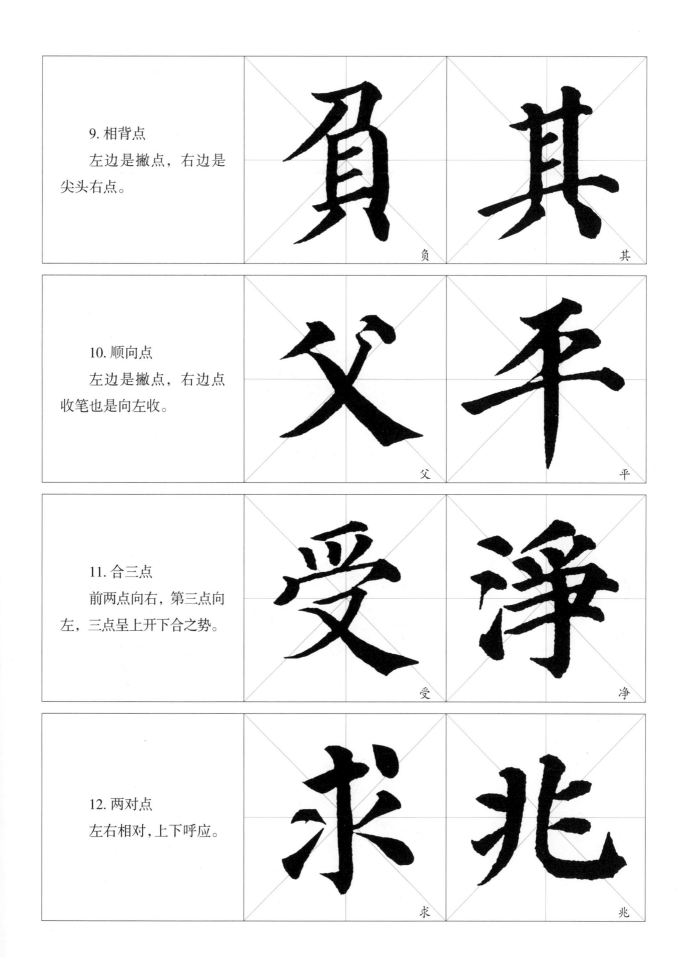

9. 相背点
左边是撇点，右边是尖头右点。

负　其

10. 顺向点
左边是撇点，右边点收笔也是向左收。

父　平

11. 合三点
前两点向右，第三点向左，三点呈上开下合之势。

受　净

12. 两对点
左右相对，上下呼应。

求　兆

1. 横钩
起笔同横，至钩处提笔向右下作顿，稍驻蓄势，调锋向左下钩出。

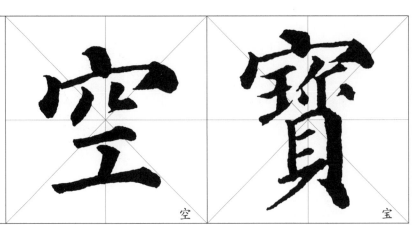

空

宝

2. 竖钩
起笔同竖，至钩处作围，调锋蓄势向左上钩出。

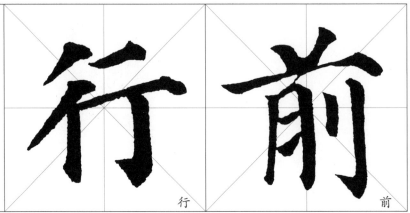

行

前

3. 横折钩
起笔同横，至折处稍顿，转锋向下行，至钩处调锋蓄势向左上钩出。

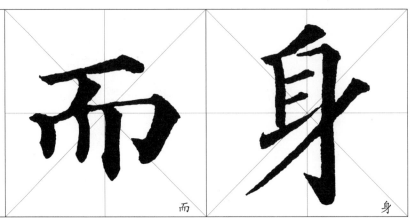

而

身

4. 斜钩
逆锋起笔，折锋向右按笔，提笔转锋向右下行笔，至钩处稍顿蓄势，调锋向上钩出。

武

城

5. 卧钩

顺锋起笔，向右下行笔，边行边按，略带弧势，至钩处调锋蓄势向中心钩出。

心

悲

6. 耳钩

顺锋起笔，向右上行笔，至折处向右下顿笔，调锋向左下行笔，边提边行，调锋向右下行笔，边按边行，至折处，调锋向左上钩出。

附

都

7. 弯钩

顺锋起笔，向右下稍作弧势运笔，边按边行，至钩处调锋向左上钩出。

子

豫

8. 横折弯钩

起笔同横，至折处稍提顿笔，折锋向左下行笔，顺势向右转锋行笔，腰部凹进，呈弧势，至钩处稍驻蓄势向上钩出。

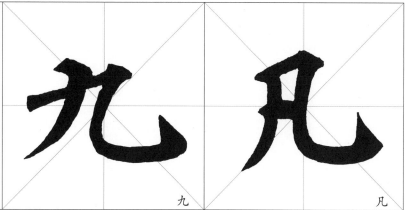

九

凡

七、挑的变化

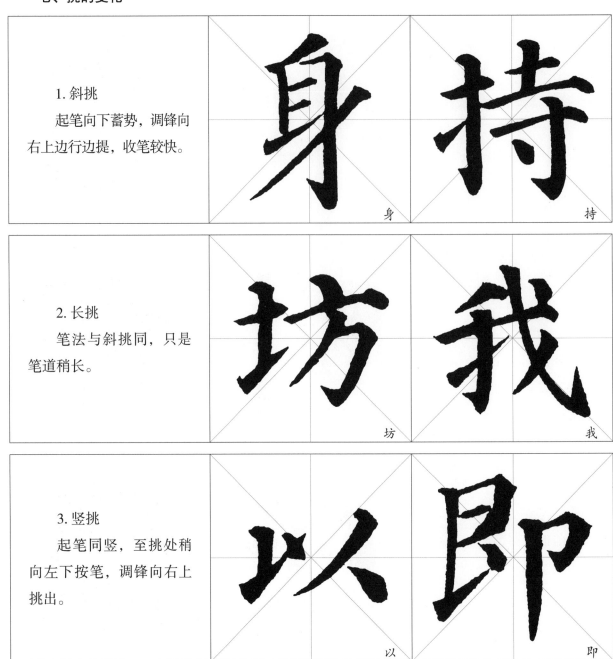

1. 斜挑

起笔向下蓄势，调锋向右上边行边提，收笔较快。

身　持

2. 长挑

笔法与斜挑同，只是笔道稍长。

坊　我

3. 竖挑

起笔同竖，至挑处稍向左下按笔，调锋向右上挑出。

以　即

八、折的变化

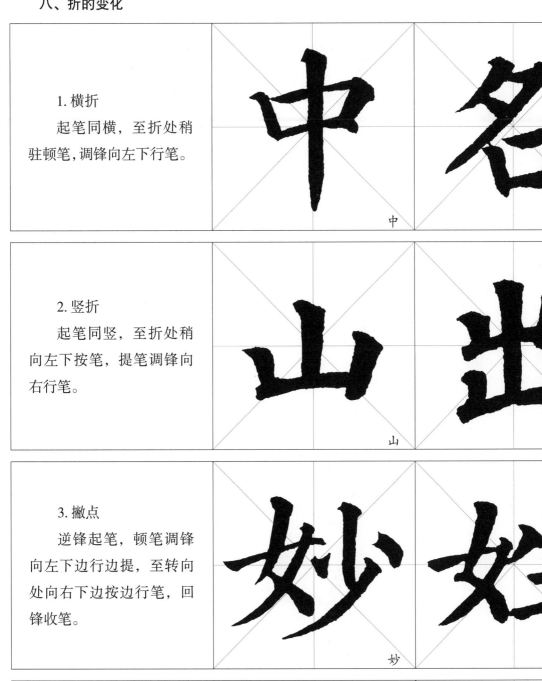

1. 横折
起笔同横，至折处稍驻顿笔，调锋向左下行笔。

中　名

2. 竖折
起笔同竖，至折处稍向左下按笔，提笔调锋向右行笔。

山　出

3. 撇点
逆锋起笔，顿笔调锋向左下边行边提，至转向处向右下边按边行笔，回锋收笔。

妙　姓

4. 撇折
起笔同撇，至折处向左下按笔，调锋向右平挑而出。

弘　法

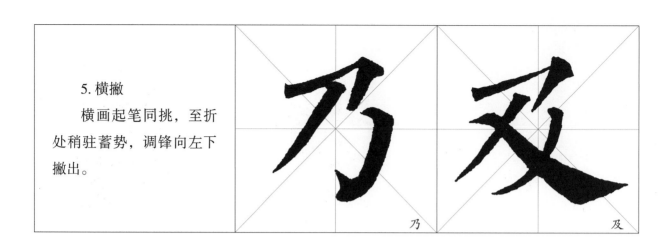

5. 横撇

横画起笔同挑，至折处稍驻蓄势，调锋向左下撇出。

乃

及

第三节　基本点画的组合变化

一、横与横的组合变化

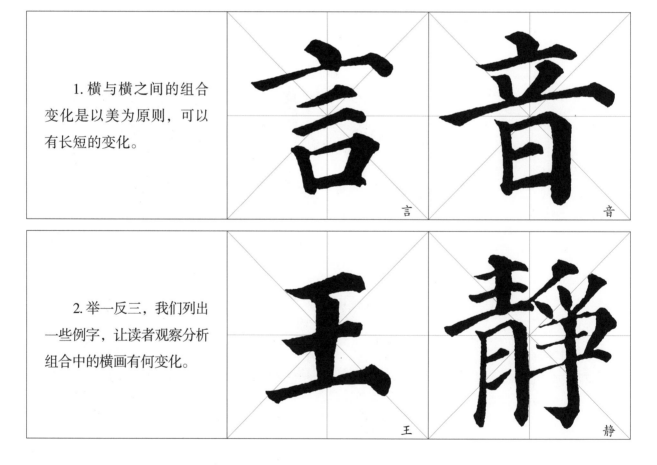

1. 横与横之间的组合变化是以美为原则，可以有长短的变化。

言

音

2. 举一反三，我们列出一些例字，让读者观察分析组合中的横画有何变化。

王

静

二、竖与竖的组合变化

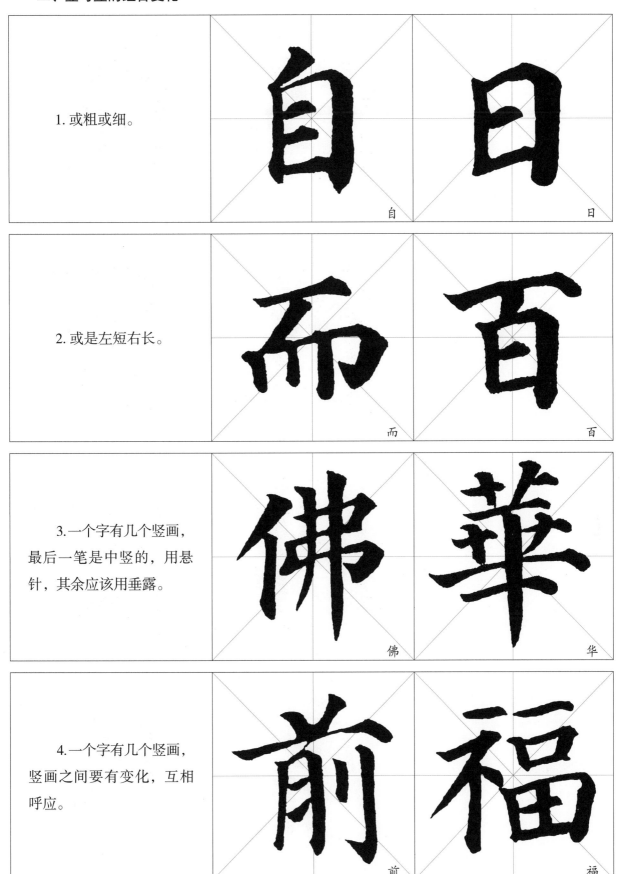

1. 或粗或细。

自　日

2. 或是左短右长。

而　百

3. 一个字有几个竖画，最后一笔是中竖的，用悬针，其余应该用垂露。

佛　華

4. 一个字有几个竖画，竖画之间要有变化，互相呼应。

前　福

三、撇与撇的组合变化

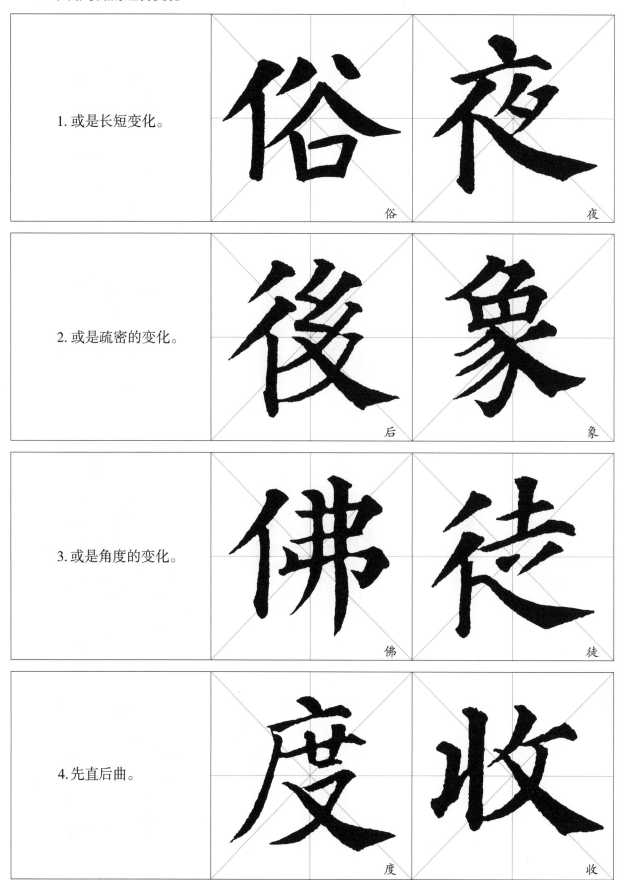

1. 或是长短变化。　俗　夜

2. 或是疏密的变化。　后　象

3. 或是角度的变化。　佛　徒

4. 先直后曲。　度　收

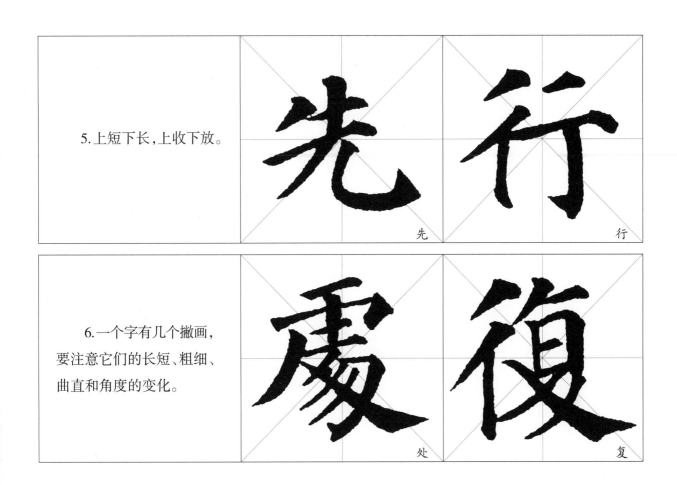

5.上短下长,上收下放。

6.一个字有几个撇画,要注意它们的长短、粗细、曲直和角度的变化。

四、捺与捺的组合变化

一个字只应有一捺作为主笔,如字中有两个或两个以上的捺画,有的要改为长点(或反捺)。

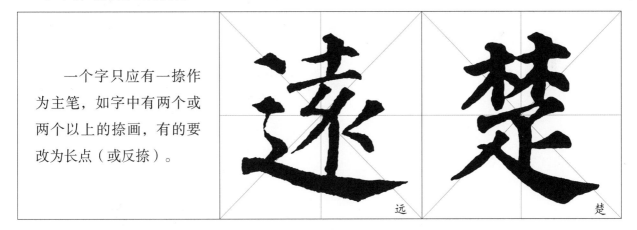

五、点的组合变化

点的笔画虽小,但不能小看它,点写好,有画龙点睛之妙,点写不好,则有佛头着粪之嫌,一粒老鼠屎弄坏一锅汤。点的变化主要是大小、轻重、粗细、快慢、顺逆、向背和角度的变化,仔细观察下列各字各点的位置和变化。

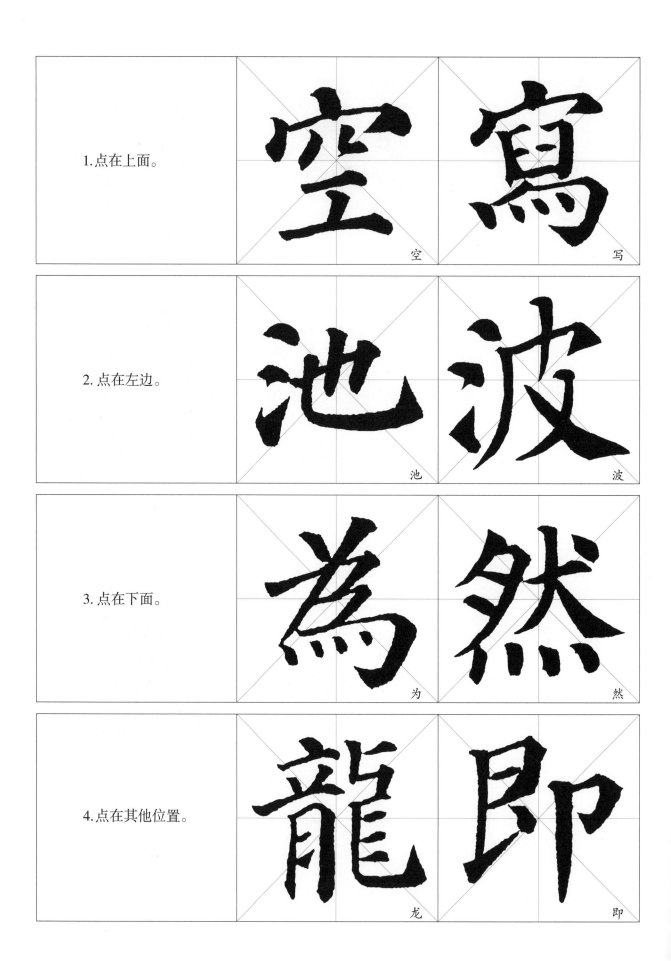

1. 点在上面。

空　写

2. 点在左边。

池　波

3. 点在下面。

为　然

4. 点在其他位置。

龙　即

5. 左右有点，左大右小，左低右高。

6. 左中右皆有点，点的位置不同，角度也不一样。

六、钩与钩的组合变化

1. 一个字上下皆有钩时，上钩宜短，下钩宜长。

2. 左右有钩且同向的字，左边的钩较小，右边的钩较大，以求变化。

3. 当左右两边都有钩且方向相反时，应避免对称，以求生动。

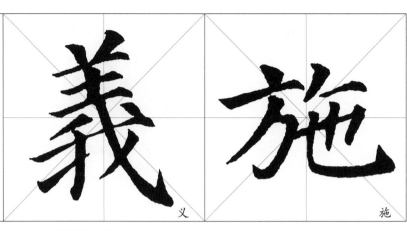

義

义

施

施

4. 当一个字出现两个或两个以上的钩画时，要注意区别各个钩的角度和粗细，力求变化。

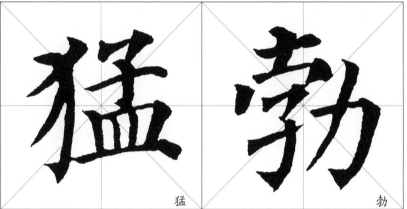

猛

猛

勃

勃

第四节　复合点画

1. 横折钩之一
　　起笔同横，折法同前，钩法同前。横稍轻，竖稍重。竖画向左下，斜度较大。

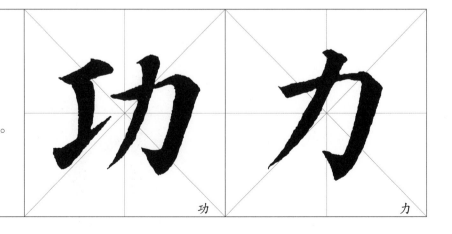

功

功

力

力

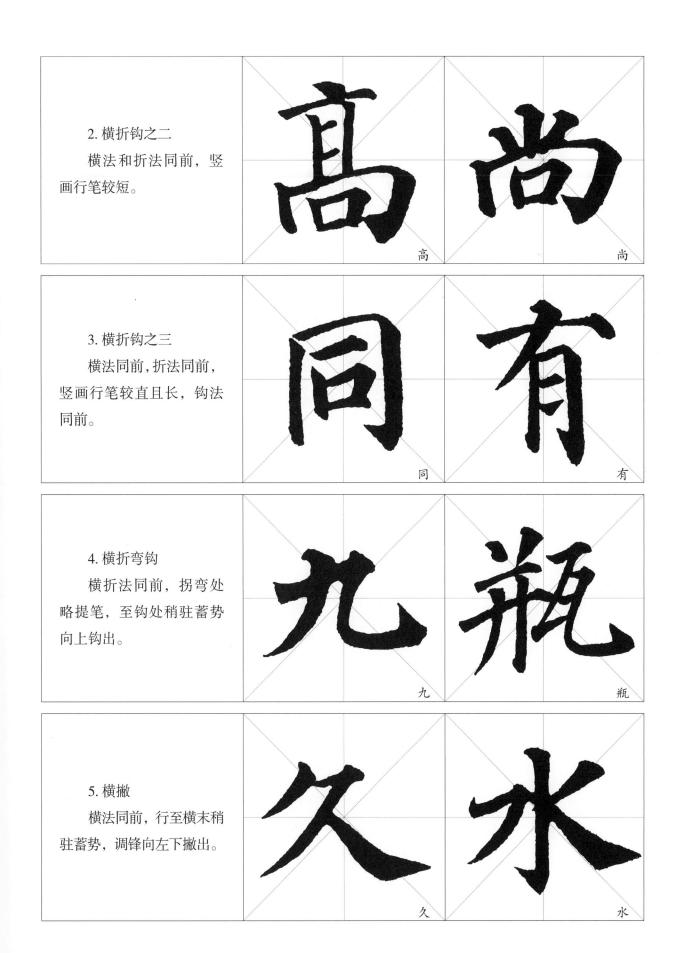

2. 横折钩之二

横法和折法同前，竖画行笔较短。

高

尚

3. 横折钩之三

横法同前，折法同前，竖画行笔较直且长，钩法同前。

同

有

4. 横折弯钩

横折法同前，拐弯处略提笔，至钩处稍驻蓄势向上钩出。

九

瓶

5. 横撇

横法同前，行至横末稍驻蓄势，调锋向左下撇出。

久

水

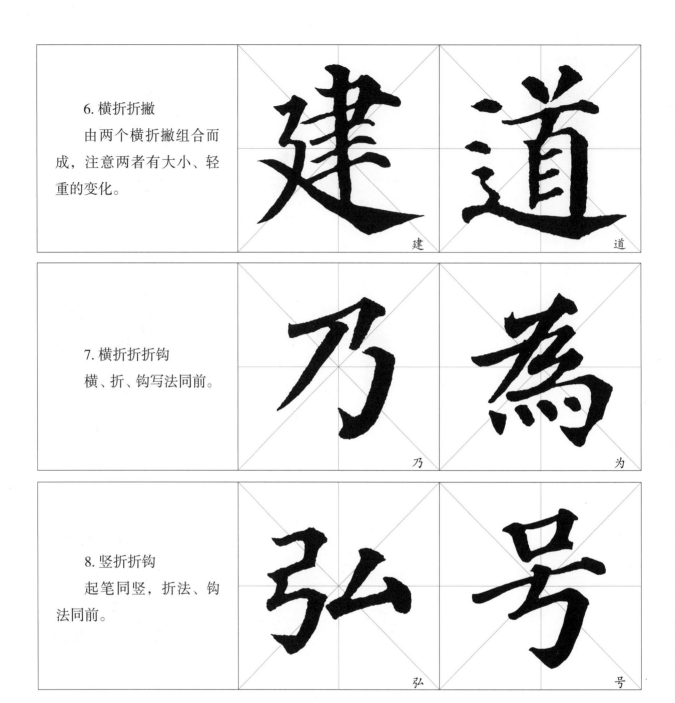

6.横折折撇
　　由两个横折撇组合而成，注意两者有大小、轻重的变化。

建

道

7.横折折折钩
　　横、折、钩写法同前。

乃

为

8.竖折折钩
　　起笔同竖，折法、钩法同前。

弘

号

第 4 章

偏旁部首分析

第一节　左偏旁的变化

1. 单人旁

短撇斜向左下，竖画从撇的中部起笔，用垂露竖。

佛　信

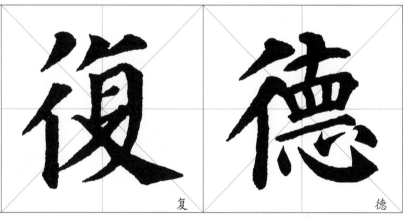

2. 双人旁

首撇稍短，次撇从对应首撇中部的位置起笔，竖画从次撇中部起笔，回锋收笔。

复　德

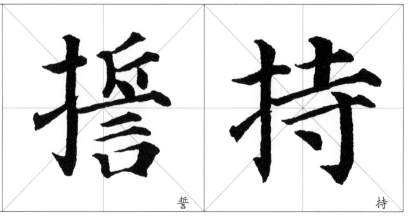

3. 提手旁

横略上斜，竖穿过横的右部，挑与竖的交叉点离横画较近，离钩较远。

誓　持

29

4. 竖心旁

左点在竖的中上部,右点相对靠上,两点相互呼应。

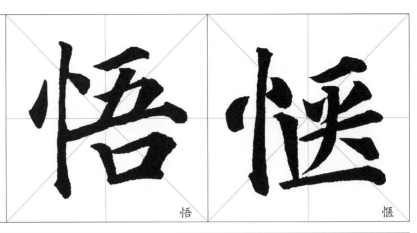

悟　愜

5. 左耳旁

横画起笔后略上斜,折角上昂,钩稍短,钩向竖画的中上部。

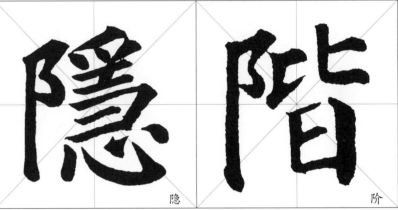

隐　阶

6. 提土旁

短横上斜,竖穿横画右部,挑画与横画呼应。

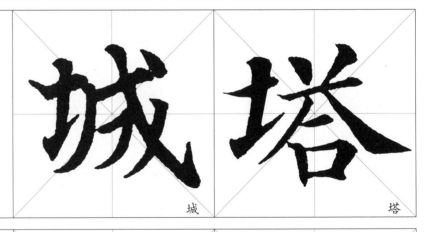

城　塔

7. 女字旁

撇长点稍较短,横画左伸,两脚稍平。

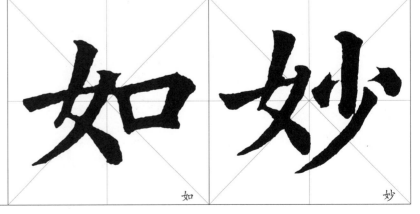

如　妙

8. 三点水

三点成一弧形，上两点距离较近，下点较远。

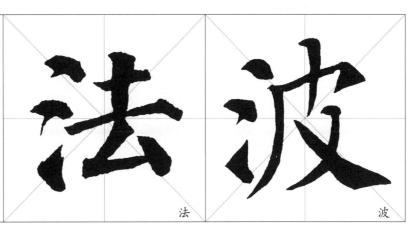

法　　　波

9. 木字旁

横画略斜，竖穿过横画右部，撇和点都与竖相交。

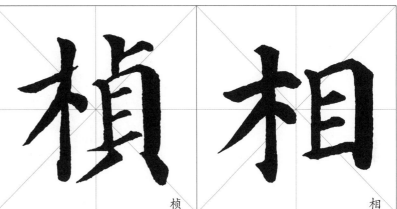

桢　　　相

10. 王字旁

三横距离匀称，注意起笔有变化，第三横为挑，收笔上斜，与右边呼应。

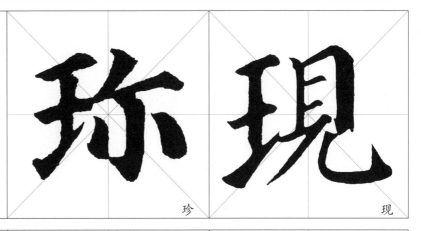

珍　　　现

11. 示字旁

点与横距离较远，在折角的上方，竖和点的起笔在同一部位。

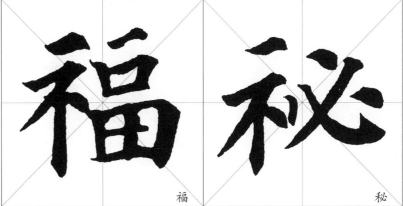

福　　　秘

12. 绞丝旁

两撇平行，两折不平行，三点略向右上斜。

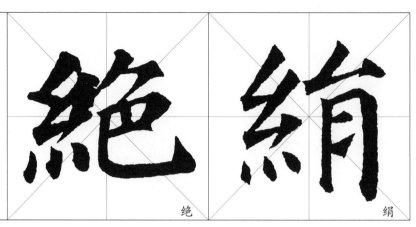

绝　绢

13. 金字旁

撇长点短，第一、二横较平，第三横斜向上和右边呼应。

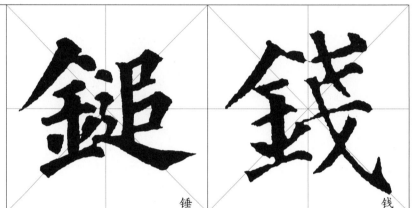

锤　钱

14. 火字旁

两点左低右高，撇是竖撇，变捺为右点。

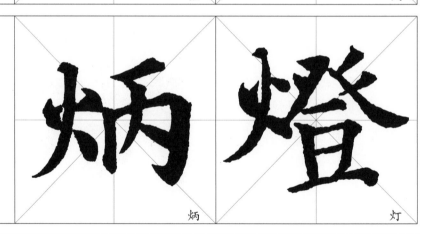

炳　灯

15. 方字旁

点在横画右边，横画稍斜，横折较短，钩与上点呼应。

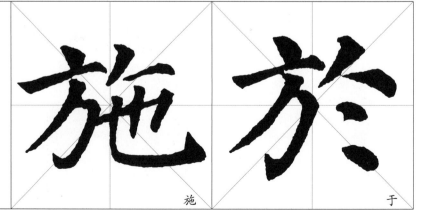

施　于

16. 禾字旁

首撇宜平，竖穿横画的右部，撇、点与竖相交。

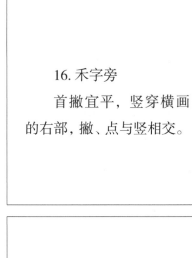

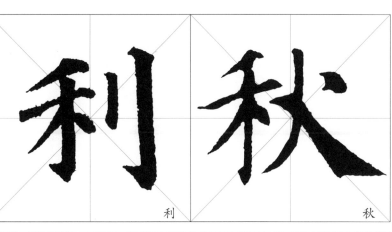

利

秋

17. 米字旁

左右两点左低右高，横画斜向上，竖穿横画右部，撇、点搭在竖上，点不超横。

粒

精

18. 月字旁

竖撇宜直，三横距离匀称，且留出下部一小半的空白，两脚齐平。

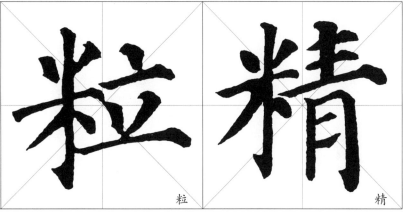

肘

�’

19. 目字旁

横轻竖重，四横的距离相等，方框窄长。

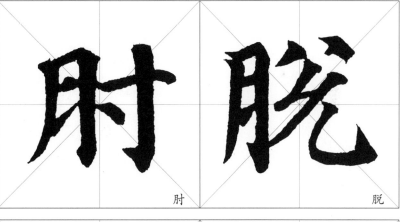

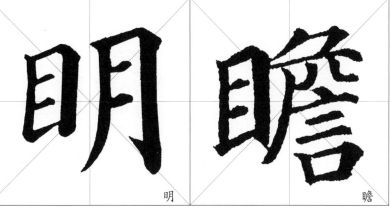

明

瞻

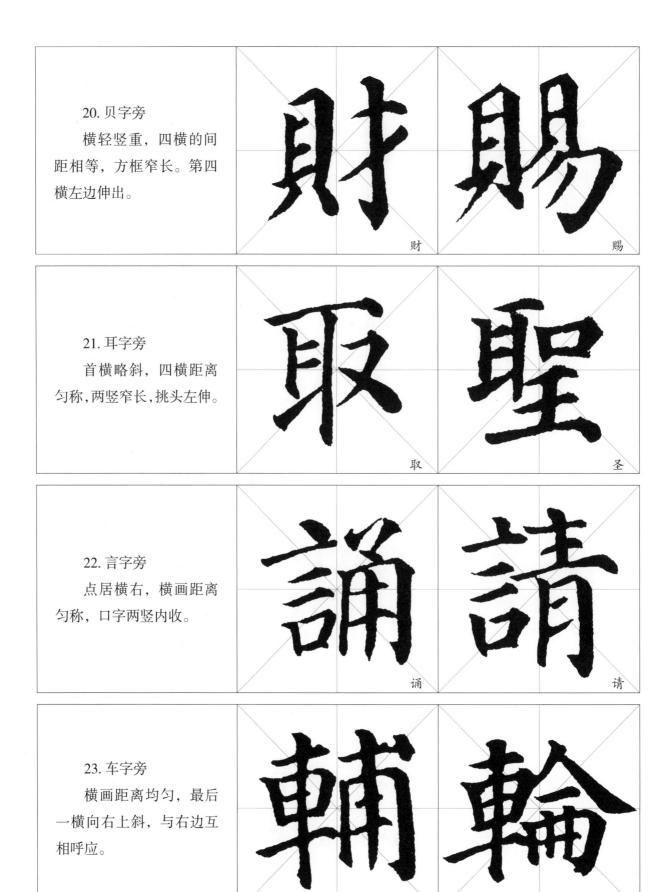

20. 贝字旁
　　横轻竖重，四横的间距相等，方框窄长。第四横左边伸出。

财

赐

21. 耳字旁
　　首横略斜，四横距离匀称，两竖窄长，挑头左伸。

取

圣

22. 言字旁
　　点居横右，横画距离匀称，口字两竖内收。

诵

请

23. 车字旁
　　横画距离均匀，最后一横向右上斜，与右边互相呼应。

辅

轮

24. 弓字旁

三个横画距离均匀，斜势相应，整个"弓"字上紧下松。

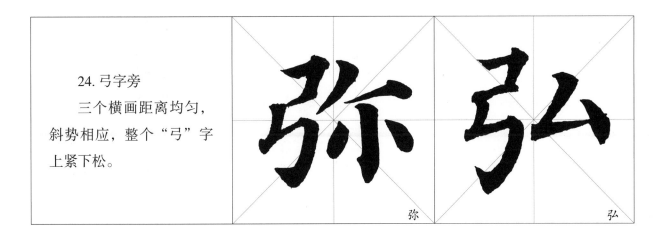

弥　弘

第二节　右偏旁的变化

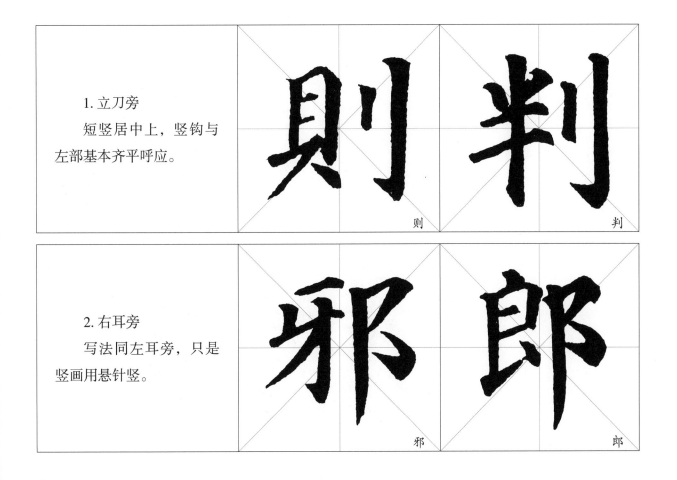

1. 立刀旁

短竖居中上，竖钩与左部基本齐平呼应。

则　判

2. 右耳旁

写法同左耳旁，只是竖画用悬针竖。

邪　郎

3. 力字旁

横折钩的竖钩向内包抄，撇画稍长，与左边互相呼应。

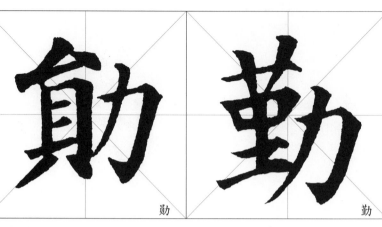

勋　　勤

4. 反文旁

上撇斜向左下，较短，下撇在横画的中部偏左收起笔，中间显弧弯之势，撇收捺放。

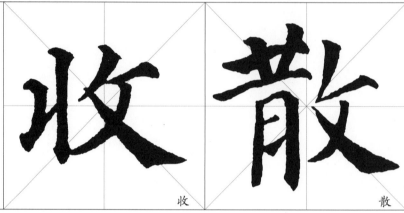

收　　散

5. 斤字旁

首撇平而短，竖撇较长，横画从竖撇上部起笔，竖画从横画中部或偏左处起笔。

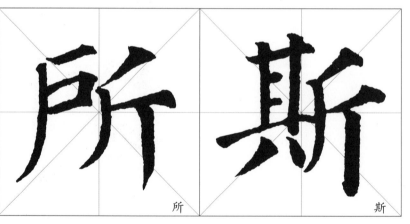

所　　斯

6. 欠字旁

首撇短而斜，横钩较短小，竖撇稍长，最后一笔可用反捺，撇、捺两脚齐平。

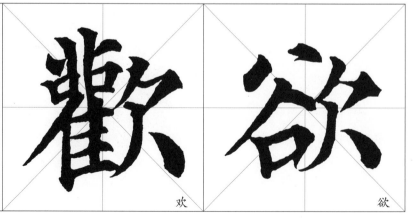

欢　　欲

7. 页字旁

横画较短，短撇连框但不出框，"贝"字写法同前。

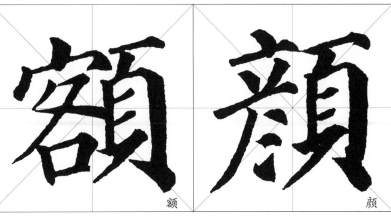

额　颜

8. 隹字旁

短撇斜向左下，左竖画比第四横长，点在横的中部，四横距离均匀。

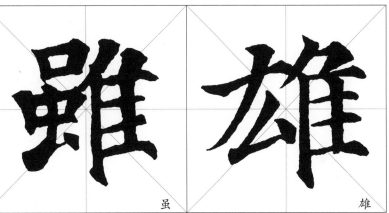

虽　雄

9. 戈字旁

横画斜度较大，斜钩向右下伸长，撇补下空，点补上空。

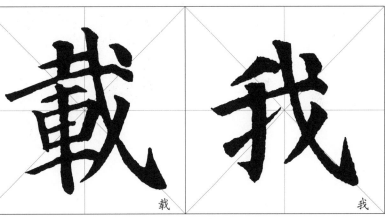

载　我

10. 见字旁

方框窄长，横画基本等距，撇和竖弯钩平底。

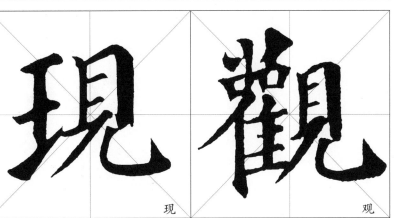

现　观

11. 寸字旁 横略上斜，竖穿横画右部，钩向左上，点补空档。	 树　　谢
12. 三撇旁 上撇平短，末撇较长，距离相等。	 影　　彤
13. 月字旁 竖撇下部向左伸展与左边呼应，横画等距，注意下部留空。	 明　　朝

第三节　字头的变化

1. 京字头 以点为中心，字左右对称均衡。	 帝　　变

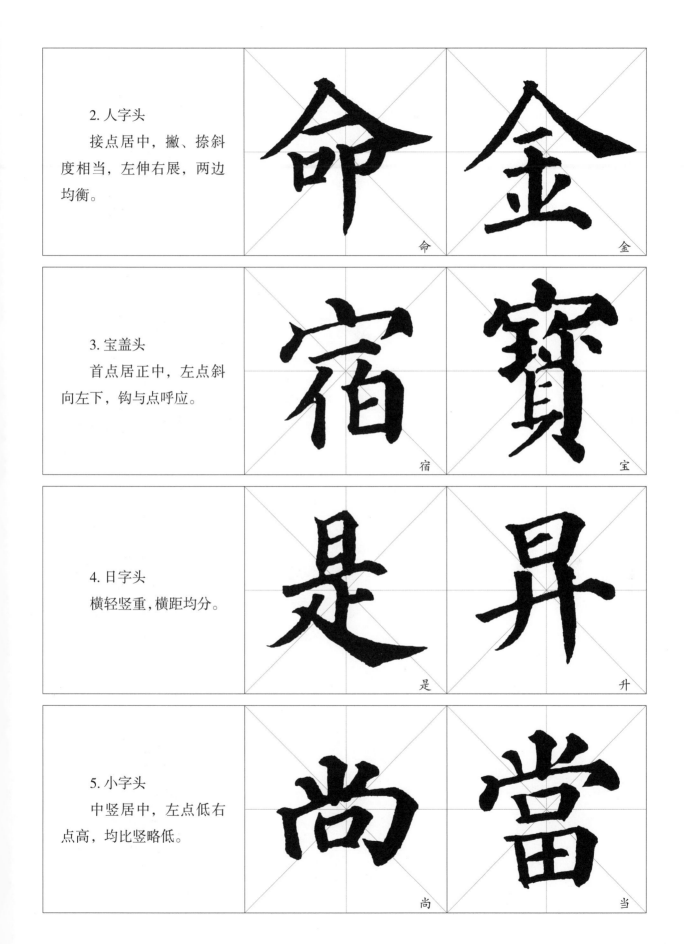

2. 人字头

接点居中，撇、捺斜度相当，左伸右展，两边均衡。

命

金

3. 宝盖头

首点居正中，左点斜向左下，钩与点呼应。

宿

宝

4. 日字头

横轻竖重，横距均分。

是

升

5. 小字头

中竖居中，左点低右点高，均比竖略低。

尚

当

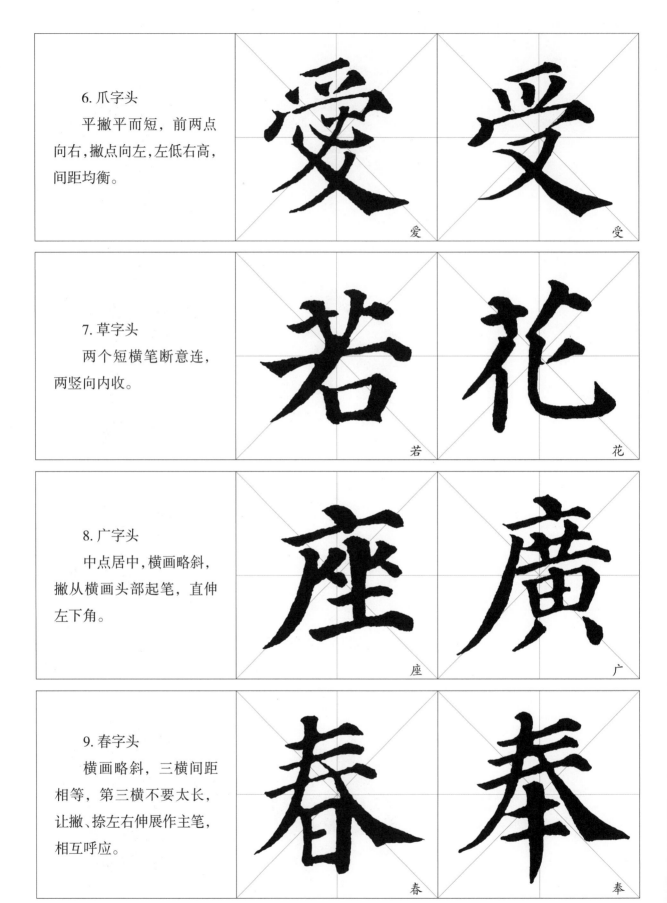

6. 爪字头

平撇平而短，前两点向右，撇点向左，左低右高，间距均衡。

爱　受

7. 草字头

两个短横笔断意连，两竖向内收。

若　花

8. 广字头

中点居中，横画略斜，撇从横画头部起笔，直伸左下角。

座　广

9. 春字头

横画略斜，三横间距相等，第三横不要太长，让撇、捺左右伸展作主笔，相互呼应。

春　奉

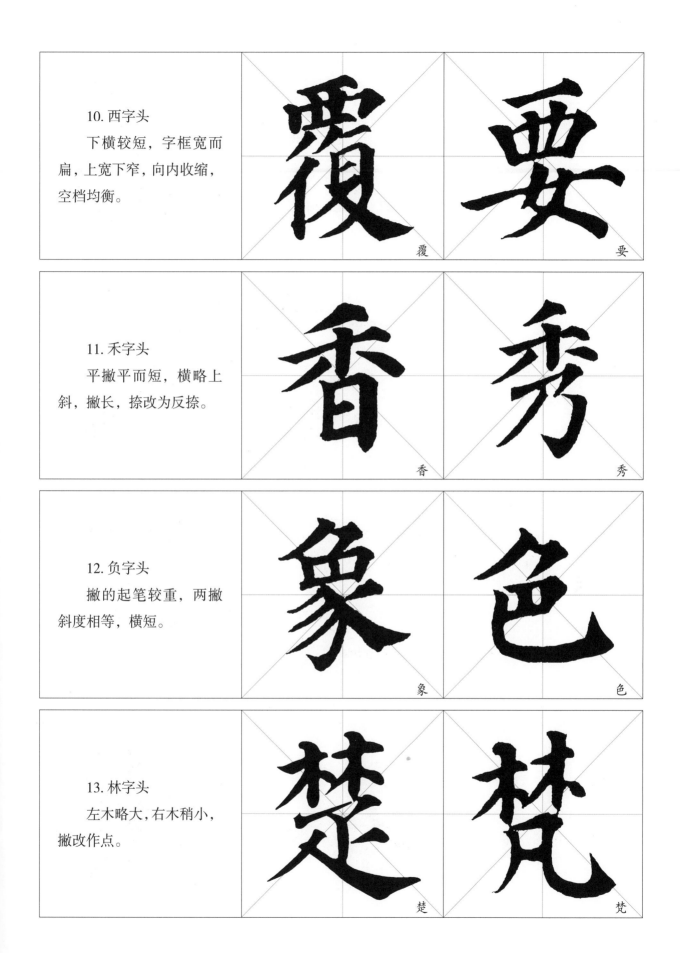

10. 西字头
　下横较短，字框宽而扁，上宽下窄，向内收缩，空档均衡。

覆　要

11. 禾字头
　平撇平而短，横略上斜，撇长，捺改为反捺。

香　秀

12. 负字头
　撇的起笔较重，两撇斜度相等，横短。

象　色

13. 林字头
　左木略大，右木稍小，撇改作点。

楚　梵

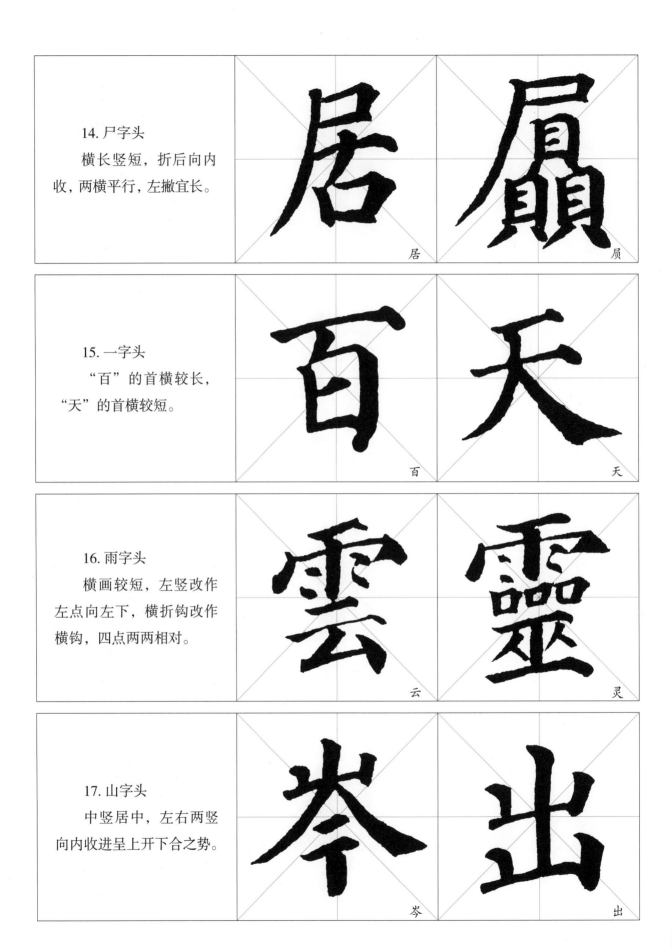

14. 尸字头

横长竖短，折后向内收，两横平行，左撇宜长。

居

屃

15. 一字头

"百"的首横较长，"天"的首横较短。

百

天

16. 雨字头

横画较短，左竖改作左点向左下，横折钩改作横钩，四点两两相对。

雲

靈

17. 山字头

中竖居中，左右两竖向内收进呈上开下合之势。

岑

出

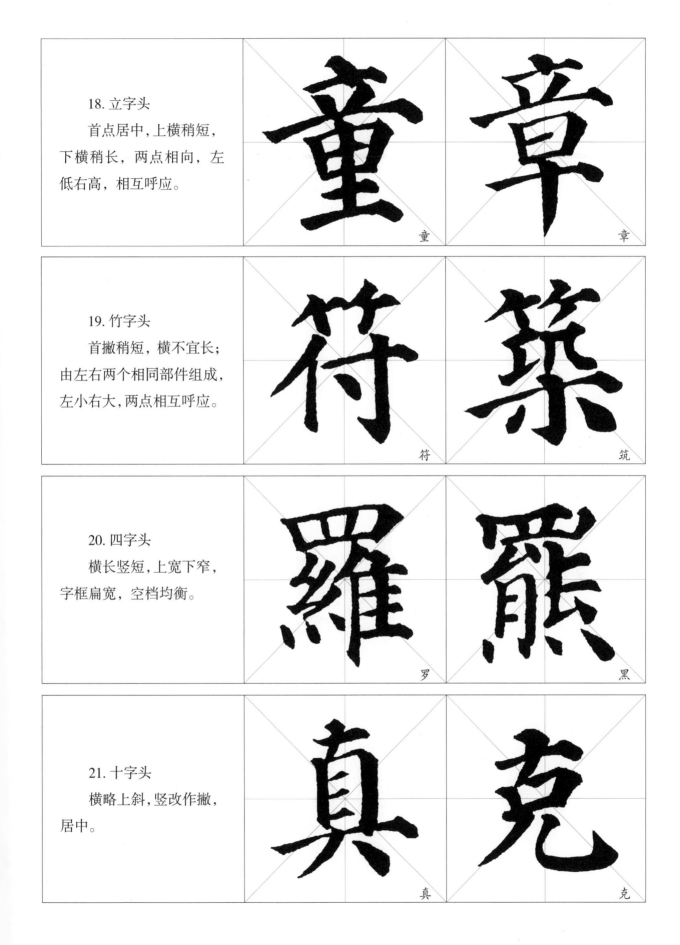

18. 立字头

首点居中，上横稍短，下横稍长，两点相向，左低右高，相互呼应。

童

章

19. 竹字头

首撇稍短，横不宜长；由左右两个相同部件组成，左小右大，两点相互呼应。

符

筑

20. 四字头

横长竖短，上宽下窄，字框扁宽，空档均衡。

罗

黑

21. 十字头

横略上斜，竖改作撇，居中。

真

克

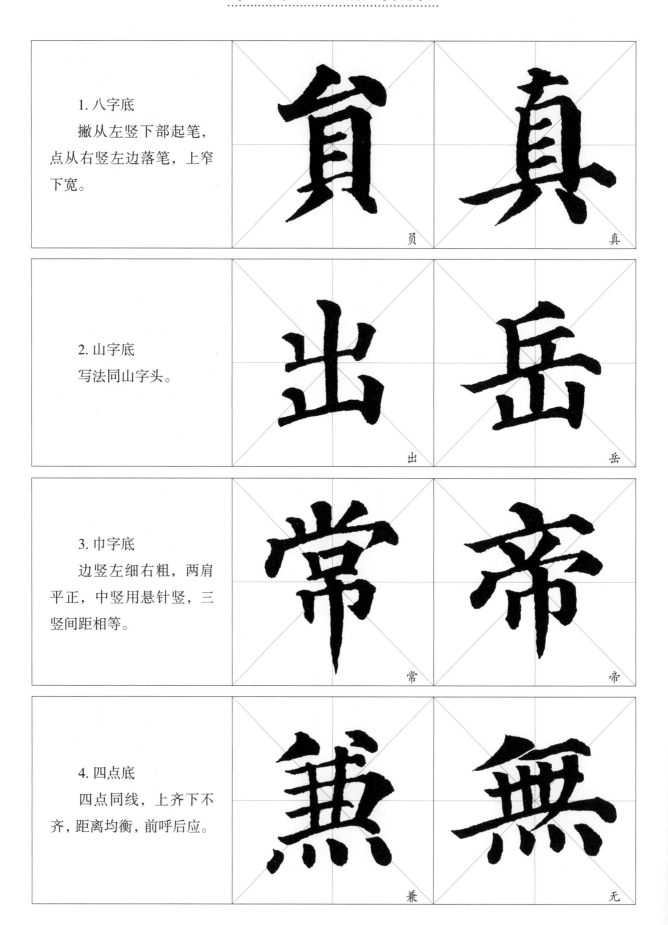

1. 八字底
撇从左竖下部起笔，点从右竖左边落笔，上窄下宽。

员　真

2. 山字底
写法同山字头。

出　岳

3. 巾字底
边竖左细右粗，两肩平正，中竖用悬针竖，三竖间距相等。

常　帝

4. 四点底
四点同线，上齐下不齐，距离均衡，前呼后应。

兼　无

5. 土字底

上横宜短而斜，下横宜长而平，中竖稍粗。

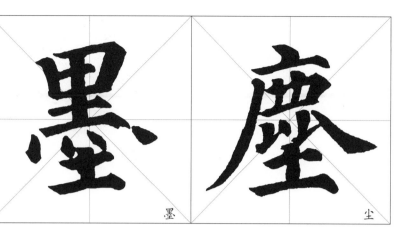

墨　　尘

6. 贝字底

"目"框窄长，两竖左细右粗，四横间距均衡，两点双脚齐平。

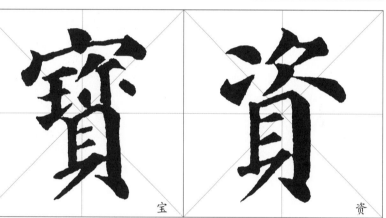

宝　　资

7. 心字底

左点顺锋起笔，卧钩钩向中心，挑点与右点互相呼应。

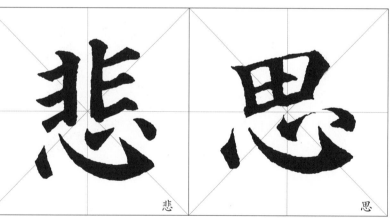

悲　　思

8. 皿字底

横画略斜，两侧内收，斜度相等，空档均匀，长横托底。

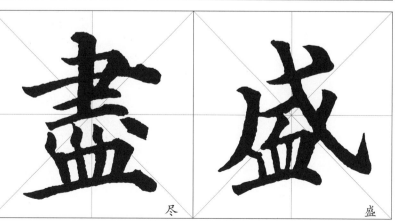

尽　　盛

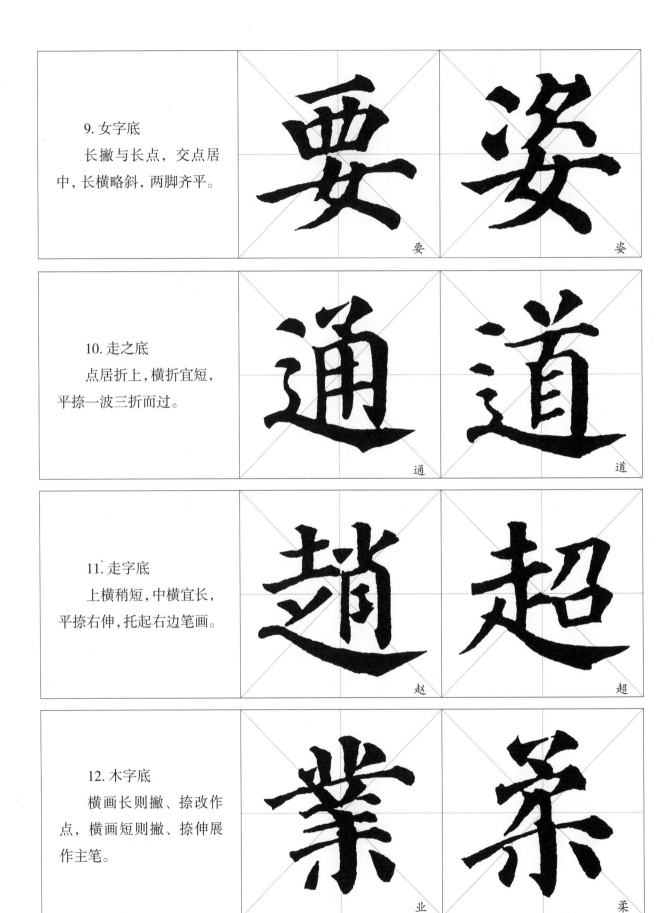

9. 女字底

　　长撇与长点，交点居中，长横略斜，两脚齐平。

要

姿

10. 走之底

　　点居折上，横折宜短，平捺一波三折而过。

通

道

11. 走字底

　　上横稍短，中横宜长，平捺右伸，托起右边笔画。

赵

超

12. 木字底

　　横画长则撇、捺改作点，横画短则撇、捺伸展作主笔。

业

柔

第五节　字框的变化

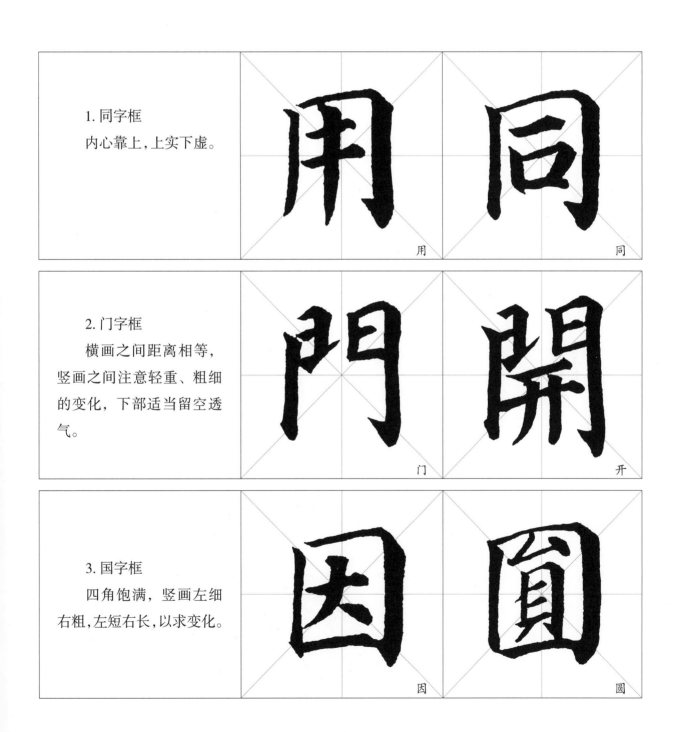

1. 同字框

内心靠上，上实下虚。

2. 门字框

横画之间距离相等，竖画之间注意轻重、粗细的变化，下部适当留空透气。

3. 国字框

四角饱满，竖画左细右粗，左短右长，以求变化。

用

同

门

开

因

圆

第5章

结构分析

　　方块汉字从结构上可分为独体字和合体字两大类；从笔画多少来看，少则一画，多则三十几画；从形状来看，几乎所有的几何图形都有。不论是独体字，还是合体字，不管形状怎么样，笔画多少，结构繁简，一个字的各组成部分，都得容纳在同一方格内，因此，就有如何结构的问题。

　　历代的书法家对结构的研究做了许多努力，如欧阳询三十六法、李淳八十四法、黄自元九十二法。这些研究有合理可取之处，如黄自元九十二法的前面八十二种结构法可取，但他的第八十三法到第九十二法就不可取了。比如第九十法讲单人旁"单人旁字准此"，即单人旁的字照这样子写，其他也都用"准此"来搪塞，他是讲不出所以然来了。这些结构法还有一个明显的缺陷，那就是"只见树木，不见森林"，没能从根本上、从整体上去讲明汉字结构的关系。

　　要讲清楚根本关系，我们可以借鉴中华文化的经典著作《易经》和"太极图"来帮助理解。

　　《易经》说："太极生两仪，两仪生四象，四象生八卦。"《易经》的核心是运用一分为二、对立统一的宇宙观和辩证法来揭示宇宙间事物发展和变化

的自然规律。它的内容非常丰富，对中国文化和世界科学有着重大而深远的影响。例如中医把人看作一个"太极"、一个整体，这个"太极"的两仪、阴阳要平衡，不平衡人就会生病。

回到书法上，我们把这个图看作一个字的整体，一个空间、一个方块，两仪就是黑与白、柔与刚、方与圆、逆和顺、藏和露、曲和直、粗和细……总而言之，即矛与盾。中间的 S 形线表明阴阳可以变化，并且这种变化不是突变而是渐进的。"四象"即东南西北四个方位；"八卦"即"四象"再加上东南、西南、东北和西北四个方位成为八个方位，把这八个方位按不同的方法连起来，就有了田字格、米字格、九宫格，传统的练字方法不就是从这里来的吗？

在这个空间里，即在这个方格里写上笔画，这是黑，即是阴；没有写上笔画的地方，就是白，即是阳。根据太极图整体平衡的原理，黑白之间一定要疏密得当，和谐均衡，即每个字不管笔画多少、结构繁简，都容纳在同一方块之中，看上去没有过疏或过密的感觉。绘画上也有"知白守黑，计白当黑"的说法，其实这也是汉字结构的总原则。把握了这个原则，你就掌握了汉字结构和章法的真谛，你讲多少法就多少法，只要不违背这个原则就可以了。如果不把握这个原则，讲九十二法讲不清，再讲九万二十法也讲不清。为了记忆方便，我们可把它叫作"太极书法"。

用"太极书法"不仅可以分析结构，也可以分析章法（后面我们再讲）。

下面我们从结构形式、结构比例和结构布势三方面进一步论述。

第一节　结构形式

一、独体字

字的结构形式可分为独体字和合体字。

独体字是由基本笔画和复合笔画组成的不能再分开的字。它的形态多种多样，有正的，有斜的，有扁平的，也有瘦长的。书写独体字，可根据前述的"太极书法"来书写，注意重心平稳，疏密均衡。为了临习方便，下面介绍写法要点。

"三"写法要点：三横呈宝塔形的稳定结构，横画之间距离相等，三横的起笔要有变化。

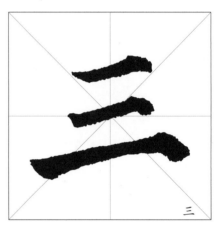

"不"写法要点：横竖构成一个稳定的 T 字形，竖画在横画的中点起笔，撇从横画的三分之二处而不是二分之一处起笔，依靠撇尾和右点的斜度保持字的平衡。

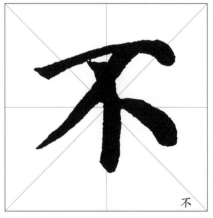

"之"写法要点：首点居中，横撇写成挑点和撇，夹角较小，最后一平捺托住上面的笔画，一波三折而过。点、横撇、捺三画的起笔呈三点一线。

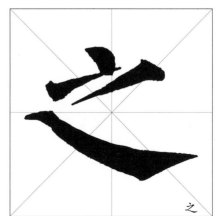

"也"写法要点：第一笔横折斜度要大，三个竖画之间距离均匀，竖弯钩要回抱而不能松散。

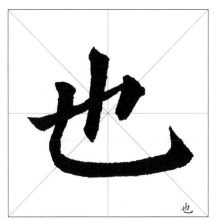

"又"写法要点：笔画虽少，也不能小视，第一笔起笔同横，略斜向上，捺与斜撇的交点在捺的中上部，围成的三角形才不会显得过大。反之，则黑白不和谐。

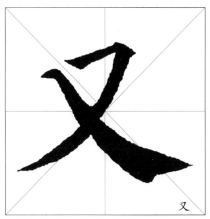

"女"写法要点：起笔逆锋，撇与长点的夹角为略大于90°的钝角，回锋收笔。第二笔撇画与第一笔的交点对应第一笔的起笔，两脚齐平。第三画横画起笔宜低，分割出的中间的空白不能太大。

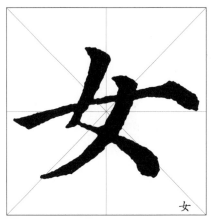

下面介绍几个斜体字，特别要注意重心平稳，斜中求正。

"氏"写法要点：字向右下斜，斜钩的长度比第二笔的竖提要长，比第三笔的横末要宽。

"乃"写法要点：撇向左下，横折折折钩向内回抱。

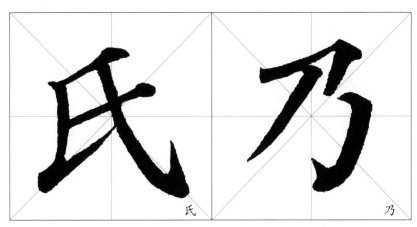

"母"写法要点：第一笔竖折夹角约为90°，但要斜放，第二笔的横折钩行到中线往左上钩，像杂技演员在钢丝上表演，横画像为了平衡身子的铁棒。

　　"为"写法要点：首点稍低，撇稍长，三个折中间的最小，下面的最大，四点都靠近横画。

　　"及"写法要点：两撇一直一曲，横折的横斜度要大，分割出的中间的空白不能太大，捺应与左撇的上半部交叉，而不能在中部甚至下半部交叉。

　　"方"写法要点：点居横中，撇斜分左角，横折钩内抱至点的下方与之呼应。

　　"力"写法要点：横折的夹角小于90°，向内抱进和撇呼应，钩向横画的起笔处，撇与横画的中部交叉。

　　"乙"写法要点：横画略向右上斜，用来平衡向右下伸出的钩，钩向左上方出钩以呼应。

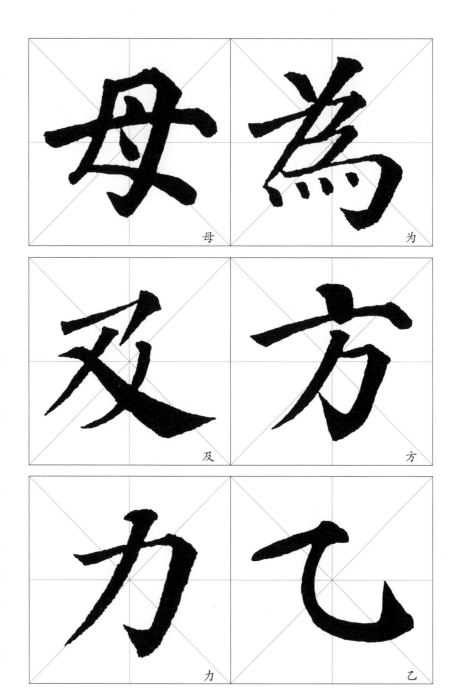

母　　　为

及　　　方

力　　　乙

二、合体字

合体字是由两个或两个以上的独体字共同组合而构成的字，有的独体字就是它的偏旁部首。有左右结构、左中右结构、上下结构、上中下结构、全包围结构和半包围结构。

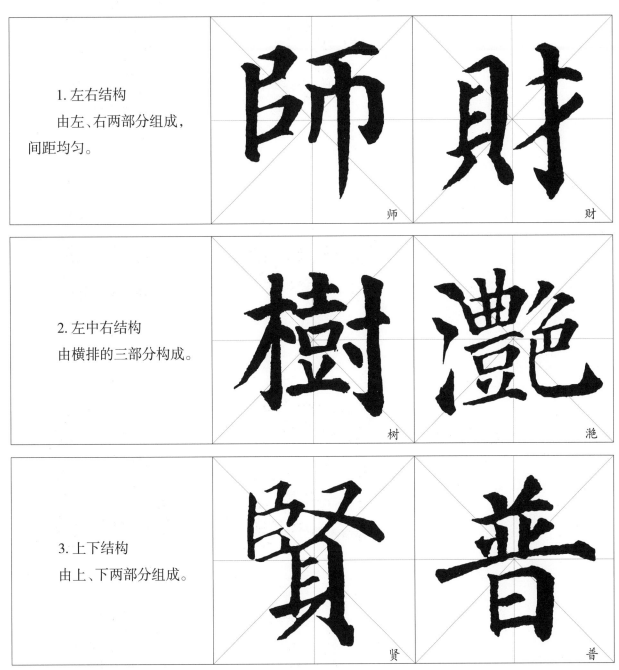

1. 左右结构 由左、右两部分组成，间距均匀。	师 财
2. 左中右结构 由横排的三部分构成。	树 滟
3. 上下结构 由上、下两部分组成。	贤 普

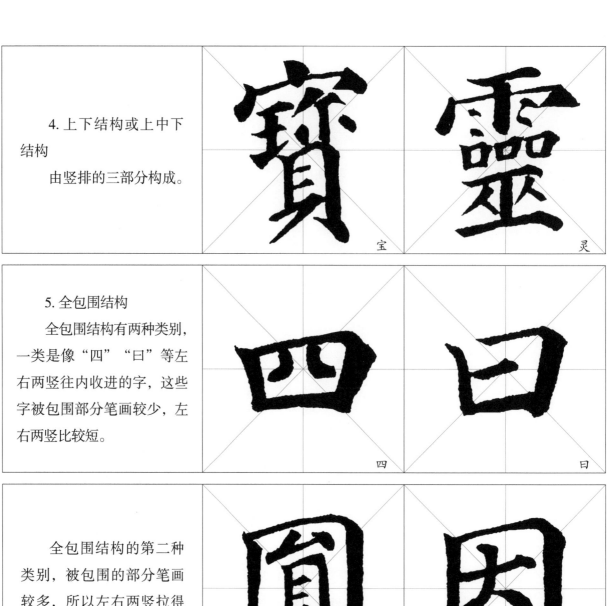

4.上下结构或上中下结构

由竖排的三部分构成。

宝　灵

5.全包围结构

全包围结构有两种类别，一类是像"四""曰"等左右两竖往内收进的字，这些字被包围部分笔画较少，左右两竖比较短。

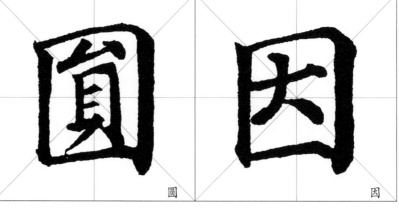

四　曰

全包围结构的第二种类别，被包围的部分笔画较多，所以左右两竖拉得直且长，而不是向内收进。

圆　因

6.半包围结构

连续两个以上的边被封住。

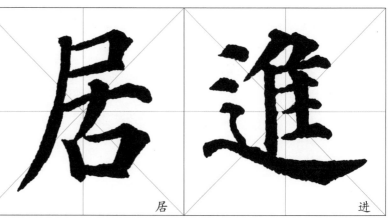

居　进

第二节　结构比例

一、左右结构搭配比例

1. 左右相等

左右两部分所占位置大致相等，书写时注意左右之间的搭配要和谐，不能拥挤，也不能太松散，约各占二分之一。

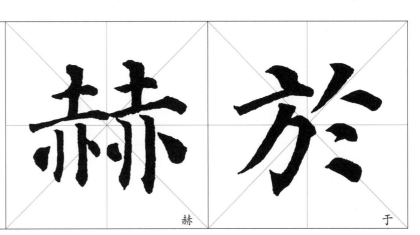

赫

于

2. 左窄右宽

左边笔画少于右边，左边所占位置一般为三分之一。

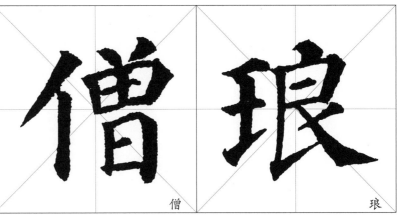

僧

琅

3. 左宽右窄

左边部分笔画多于右边部分的笔画，左边占三分之二的位置比例。

励

如

4.由多部横排组成的左右结构

由于其多部分横排，容易写宽，所以每部分都要适当写窄，以免臃肿虚胖。

谢

妊

二、上下结构搭配比例

1.上下相等

其比例各占二分之一。

志

恩

2.上大下小

上占三分之二，下占三分之一。

与

贝

3.上小下大

上占三分之一，下占三分之二。

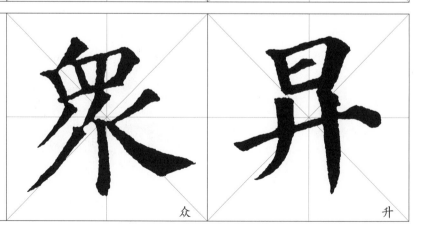

众

升

4.由多部竖列组成的上下结构

由于其多部分竖列，一般容易写得瘦长，因而在书写时应当将各部分适当压扁。

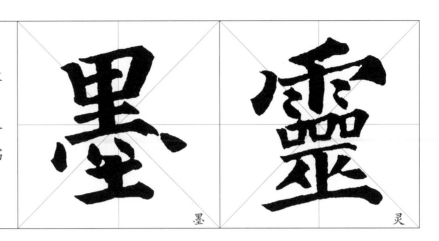

墨　灵

第三节　结构布势

一、对称均衡，重心平稳

1.左右对称，以中竖或交叉点为中心对称。

2.左右结构相同的字，要左边稍小，右边稍大。上下结构相同的字，要上小下大，上收下放。

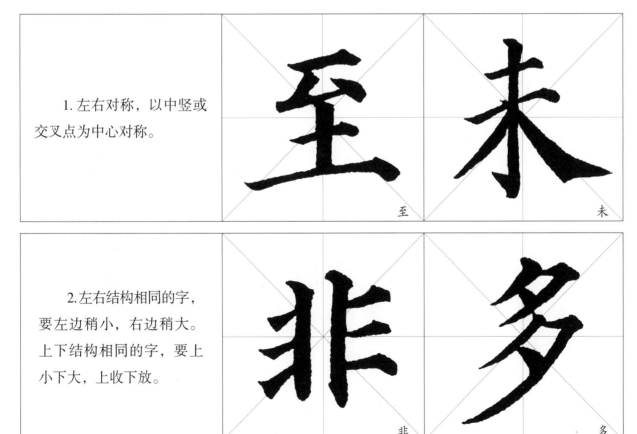

至　未　非　多

二、对比调和，朝揖相让

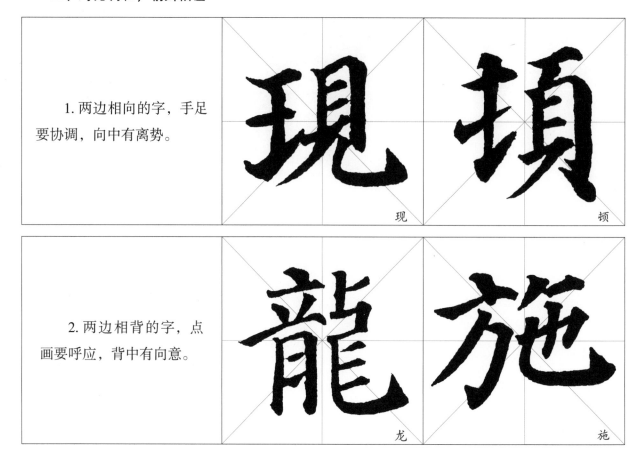

1.两边相向的字，手足要协调，向中有离势。

现　顿

2.两边相背的字，点画要呼应，背中有向意。

龙　施

三、同中有异，多样统一

同中有异、多样统一是客观事物本身所具有的特征，它使人感到既丰富又协调，既活泼又有序。我们这里讲汉字结构要注意笔画和偏旁的同中有异，多样统一，使笔画有长短、轻重、收放、大小之异，偏旁有主次、虚实、整齐参差之别，有时甚至是相同的字采取不同的写法。

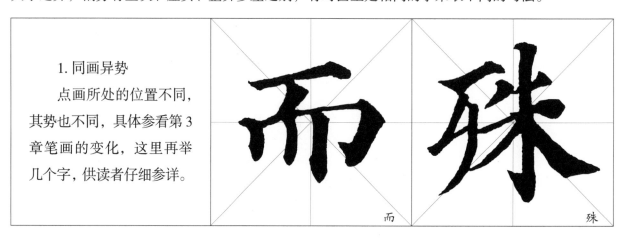

1.同画异势

点画所处的位置不同，其势也不同，具体参看第3章笔画的变化，这里再举几个字，供读者仔细参详。

而　殊

2. 同旁异构

偏旁相同，但是一经组合就会有不同。

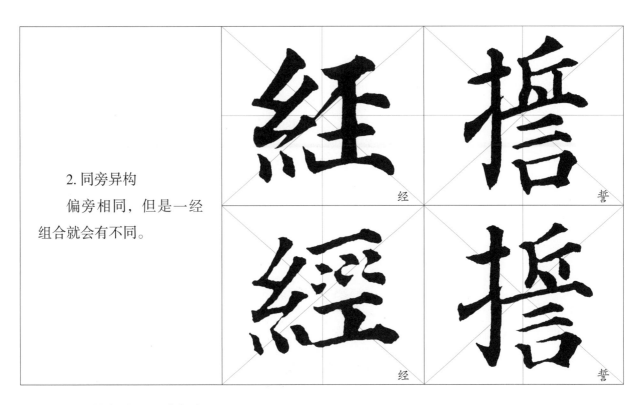

四、顺其自然，返璞归真

汉字的形体构造取法于自然界形象，千姿百态，各具面目，书写时要顺其自然，取其真态，返璞归真，因字立形。

1. 疏

笔画少的字，笔画疏排，力求字形饱满，宜肥不宜瘦。

2. 密

笔画多的字，笔画密布，使点画紧凑，宜瘦不宜肥。

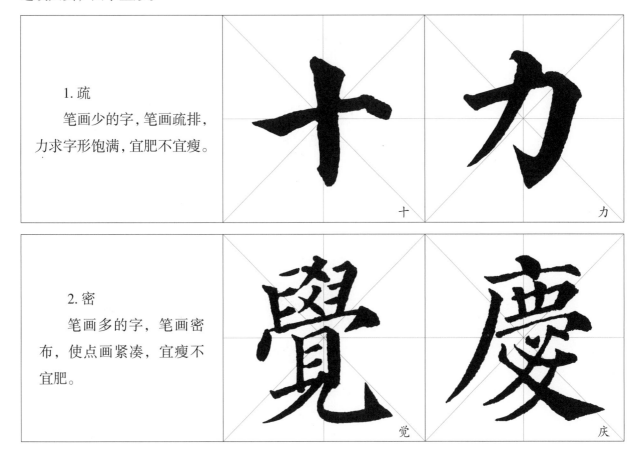

3. 小
字形小者，笔画宜壮，应小中见大。

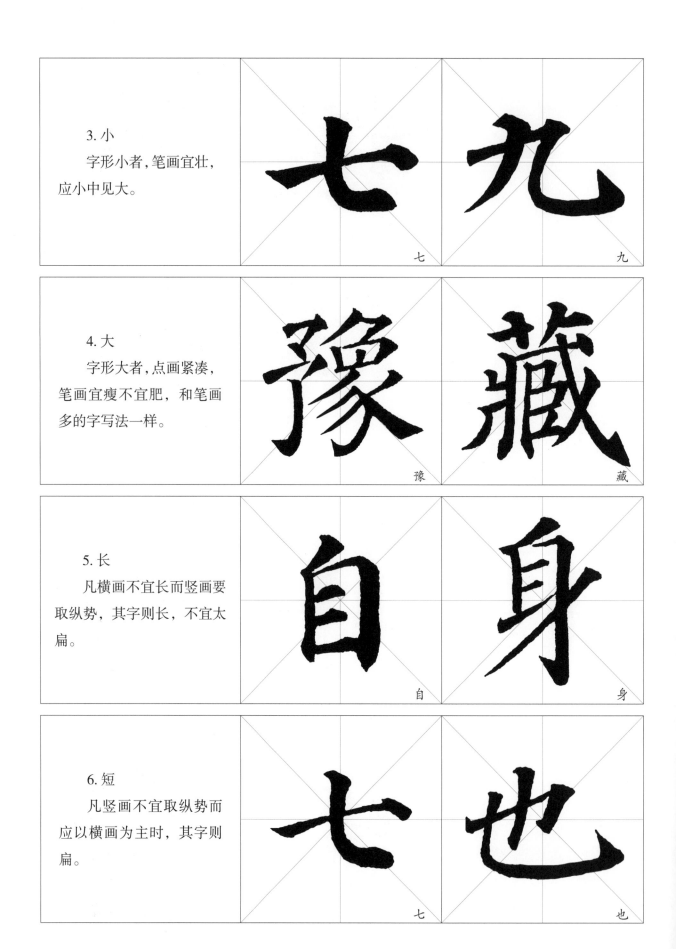

七

九

4. 大
字形大者，点画紧凑，笔画宜瘦不宜肥，和笔画多的字写法一样。

豫

藏

5. 长
凡横画不宜长而竖画要取纵势，其字则长，不宜太扁。

自

身

6. 短
凡竖画不宜取纵势而应以横画为主时，其字则扁。

七

也

7. 斜

　　字形斜者，形斜而重心须正，斜中有正。

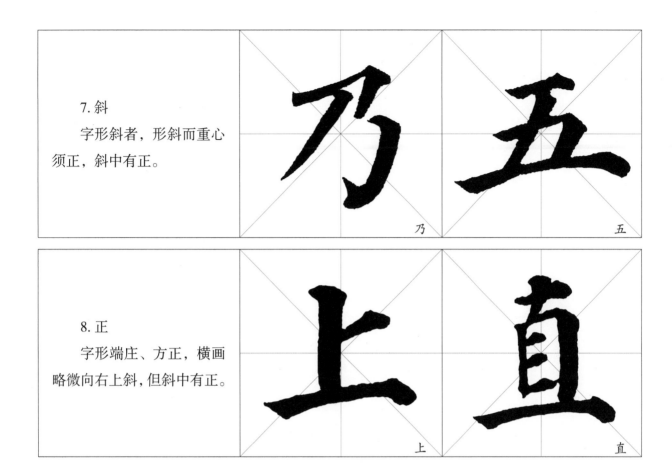

乃

五

8. 正

　　字形端庄、方正，横画略微向右上斜，但斜中有正。

上

直

第 **6** 章

造字练习

　　每一个碑帖都不可能涵盖所有的汉字，凡临习碑帖，都有入帖和出帖的问题。入帖是指通过对某一家某一帖的临习，对其笔法、字法和章法都有比较深入的理解和把握，对其形质和神韵都能比较准确地领会，也就是说临习得很像了。如果说我们能用前面几章所学的知识和技法把原帖临习得很像了，不仅形似还有点神似了，那就算基本入帖了。出帖则是在入帖的基础上，将所学的知识和技法融会贯通，消化吸收，为我所用，这时候字的形态可能不是很像原帖，但是内在方面仍和原帖有着实际上的师承和亲缘关系，也就是遗貌取神——出帖了。对初学者来说，临习某家或某帖，要先入帖，然后才能谈出帖。入帖和出帖都需要一个过程，有时要反复交叉进行，才能既入得去又出得来。入帖是为了积累，出帖是为了创作。临帖只是量的积累，创作才是质的飞跃。如果说只靠前面几章所学的点画笔法、偏旁部首、间架结构来写，碰到原帖上没有的字仍然感到困惑，难以下笔，那么我们可以通过集字来"造"出所需要的新字。

　　集字是从临帖到创作之间的一座桥梁。集字是指根据所要书写的内容，有目的地收集某家或某帖的字，对于在原帖中无法集选的字，可以根据相关的用笔特点、偏旁部首、结构规则和相同风格进行组合整理，可运用加法增加一些笔画和部件，或者是运用减法减少一些笔画和部件，或者综合运用加减法后移位合并，使之既有原帖字的韵味，又是原帖上没有的字，这样"造"出我们所需要的新字，以便我们在进行创作的时候使用，这就是所谓的"造字练习法"。

　　下面我们根据原帖来做一些积累。

第一节　基本笔画加减法

一、基本笔画加法

一+王——二　　用"一"字加上"王"字的中横，得到"二"字。

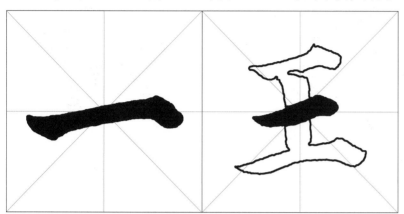

大+法——太　　用"大"字加上"法"字第二点，得到"太"字。

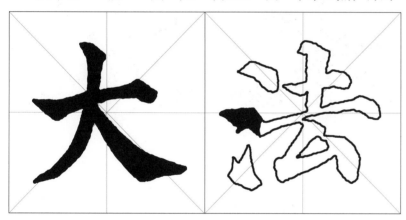

力+京——办　　用"力"字加上"京"字的左右两点，得到"办"字。

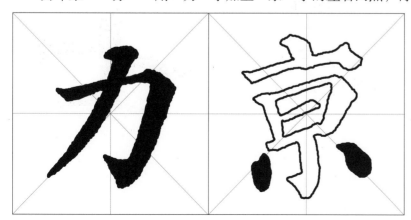

力＋法——为　　用"力"字加上"法"字的第三点和第一点，得到"为"字。

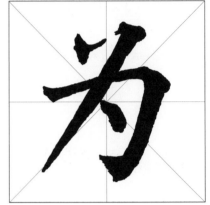

泛＋水——冰　　用"泛"字的三点水后两点加上"水"字，得到"冰"字。

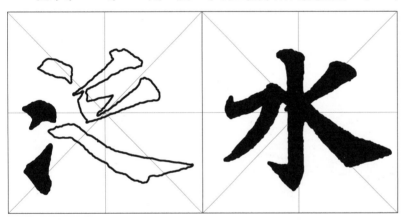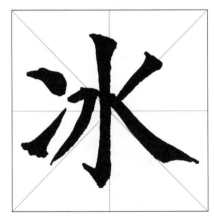

十＋五——士　　用"十"字加上"五"字的上横，得到"士"字。

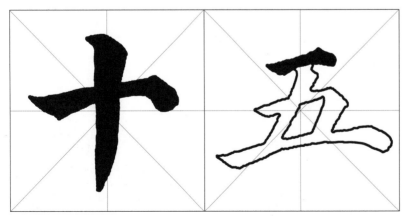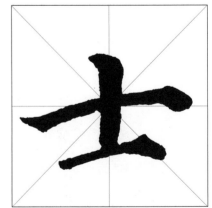

王+千——丰　　用"王"字加上"千"字的中竖，得到"丰"字。

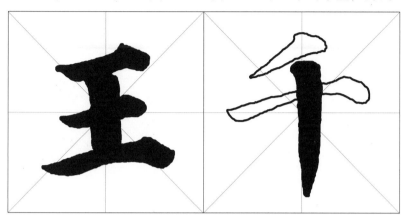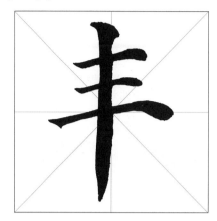

分+之——乏　　用"分"字的第一撇加上"之"字，得到"乏"字。

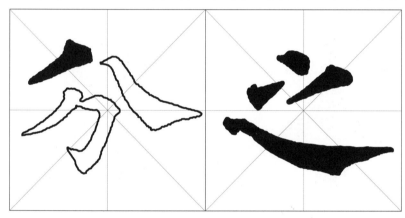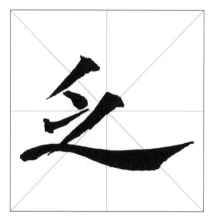

心+入——必　　用"心"字加上"入"字的一撇，得到"必"字。

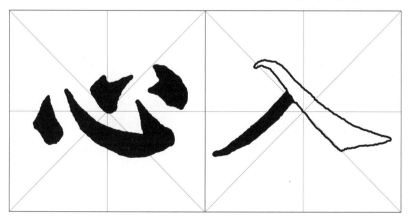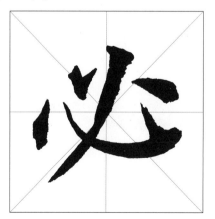

上＋也——止　用"上"字加上"也"字的中竖，得到"止"字。

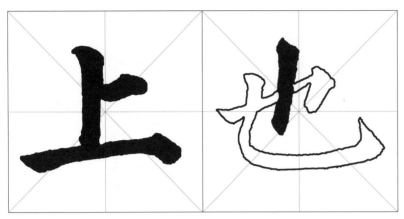

所＋木——禾　用"所"字的第一撇加上"木"字，得到"禾"字。

一＋木——末　用"一"字加上"木"字，得到"末"字。

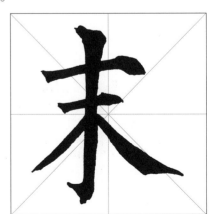

木+信——未　用"木"字加上"信"字的第一横，得到"未"字。

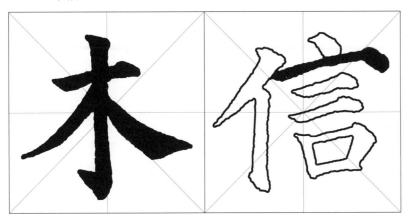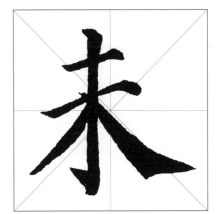

持+以——特　用"持"字加上"以"字的撇，得到"特"字。

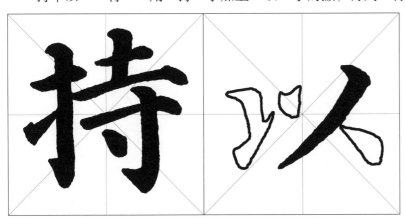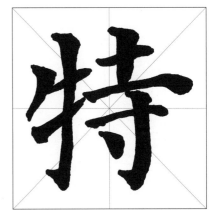

巨+师（師）——臣　用"巨"字加上"師"字的两短竖，得到"臣"字。

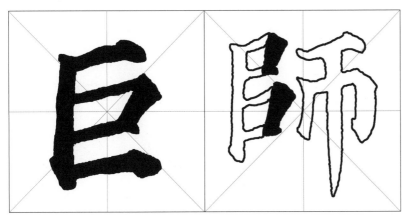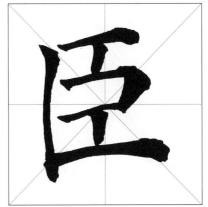

西＋先——酉　用"西"字加上"先"字的首横，得到"酉"字。

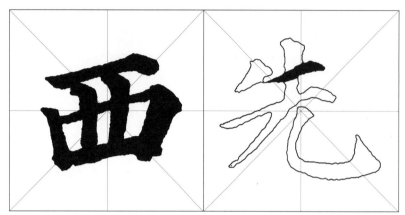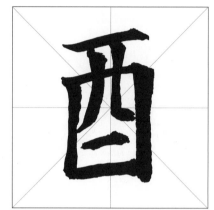

出＋石——右　用"出"字的中竖上头加"石"字，得到"右"字。

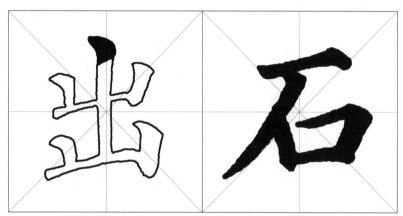

大＋文——犬　用"大"字加上"文"字的首点，得到"犬"字。

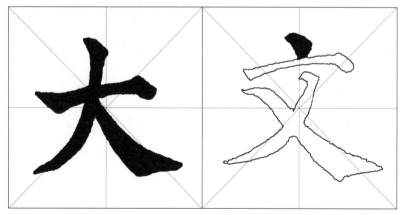

二、基本笔画减法

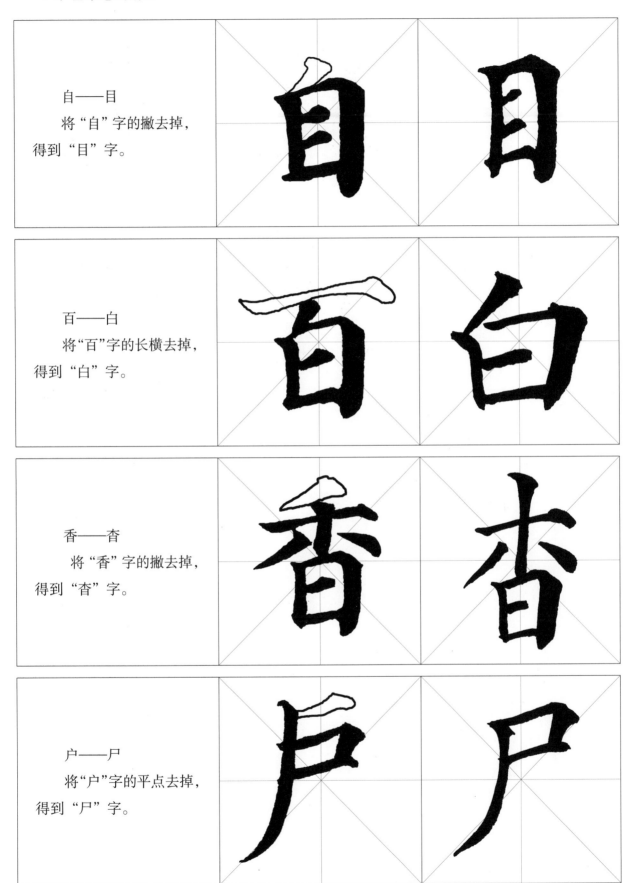

自——目
　　将"自"字的撇去掉，得到"目"字。

百——白
　　将"百"字的长横去掉，得到"白"字。

香——杳
　　将"香"字的撇去掉，得到"杳"字。

户——尸
　　将"户"字的平点去掉，得到"尸"字。

来——米
　　将"来"字的首横去掉，得到"米"字。

我——找
　　将"我"字的首撇去掉，得到"找"字。

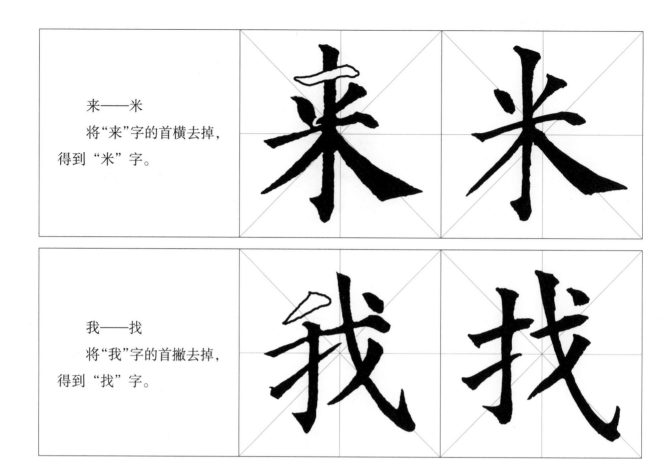

第二节　偏旁部首移位合并法

使＋门——们　　将"使"字左旁移到"门"字左边，得到"们"字。

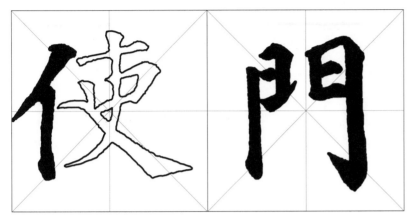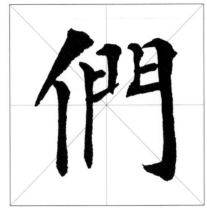

修＋象——像　　将"修"字左旁移到"象"字的左边，得到"像"字。

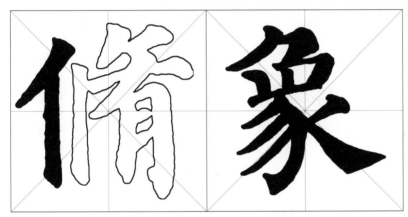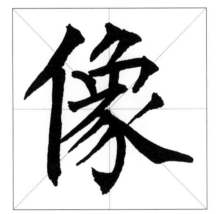

传＋三——仨　　将"传"字左旁与"三"字合并，得到"仨"字。

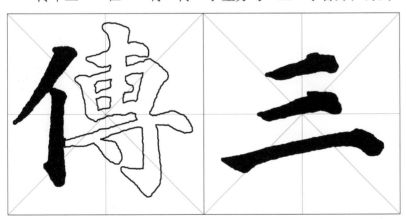

佛＋建——健　　将"佛"字左旁移到"建"字左边，得到"健"字。

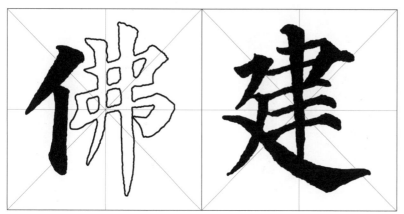

行＋注——往　　将"行"字左旁与"注"字的右旁合并，得到"往"字。

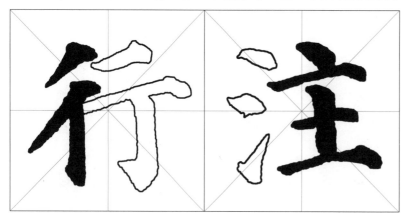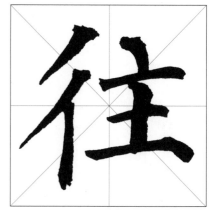

行＋正——征　　将"行"字左旁移到"正"字左边，得到"征"字。

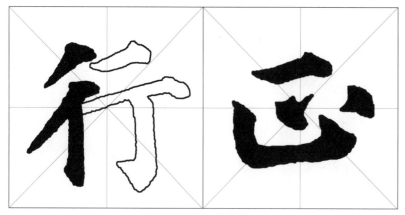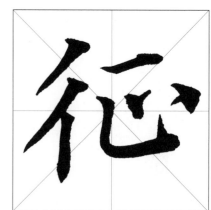

行＋须——衍　　将"须"字左旁移到"行"字中间，得到"衍"字。

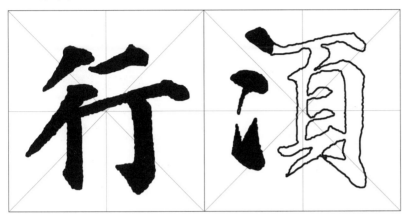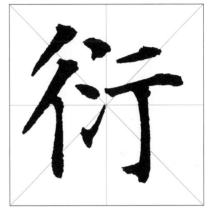

行＋惟——街　　将"惟"字右部进行改装，移入"行"字中间，得到"街"字。

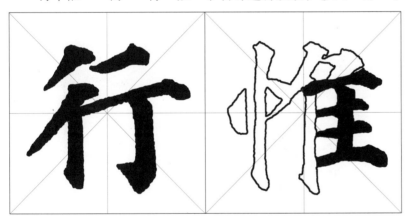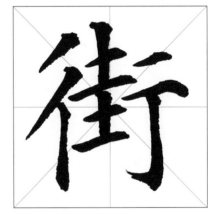

泥＋可——河　　将"泥"字左旁移到"可"字左边，得到"河"字。

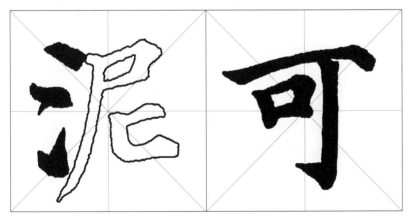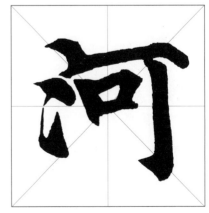

沉＋聿——津　　将"沉"字左旁移到"聿"字左边，得到"津"字。

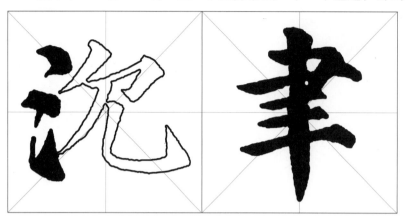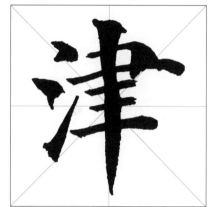

净（淨）＋真——滇　　将"净"字左旁移到"真"字左边，得到"滇"字。

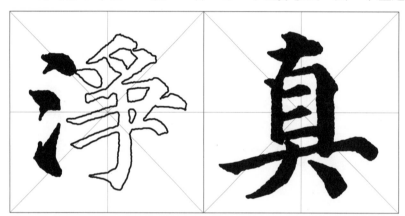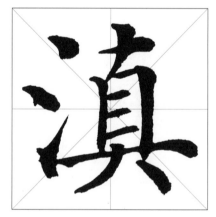

深＋惟——淮　　将"深"字左旁与"惟"字的"隹"部合并，得到"淮"字。

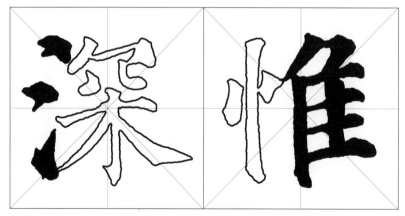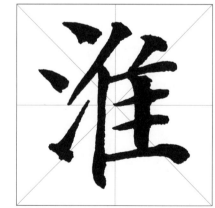

阶+人——队　　将"阶"字左旁移到"人"字左边，得到"队"字。

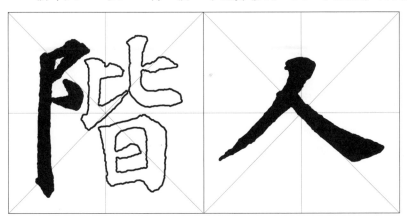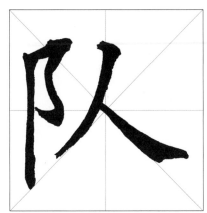

阶+示——际　　将"阶"字左旁移到"示"字左边，得到"际"字。

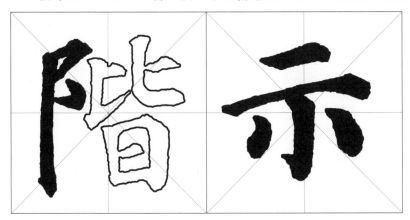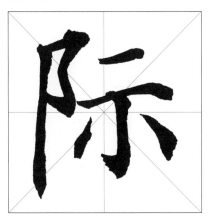

降+车——阵　　将"降"字左旁移到"车"字左边，得到"阵"字。

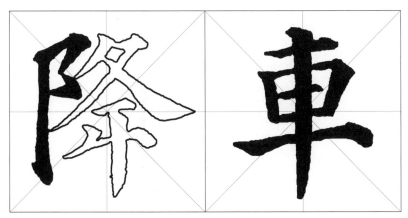

隐＋明——阴　　将"隐"字左旁与"明"字右旁合并，得到"阴"字。

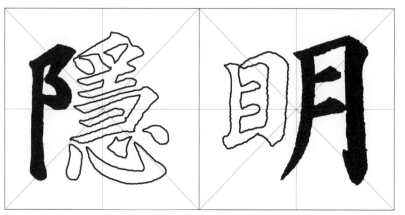

嗅＋肖——哨　　将"嗅"字左旁移到"肖"字左边，得到"哨"字。

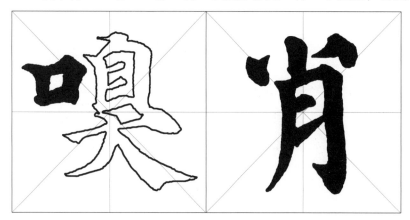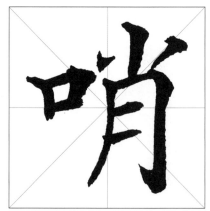

嗅＋该——咳　　将"嗅"字左旁与"该"字右旁合并，得到"咳"字。

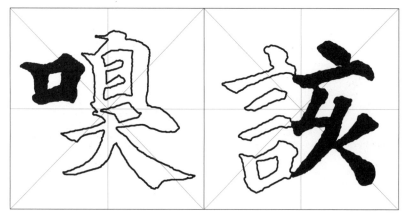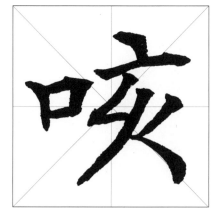

嗟＋竭——喝　　将"嗟"字左旁与"竭"字右旁合并，得到"喝"字。

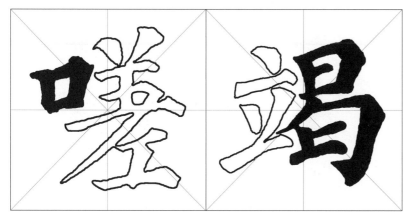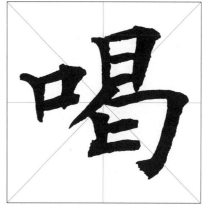

嗟＋下——吓　　将"嗟"字左旁移到"下"字左边，得到"吓"字。

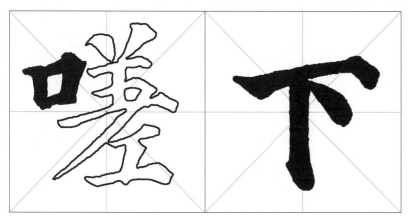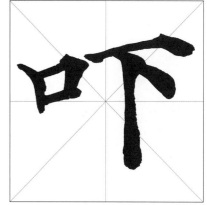

如＋也——她　　将"如"字左旁移到"也"字左边，得到"她"字。

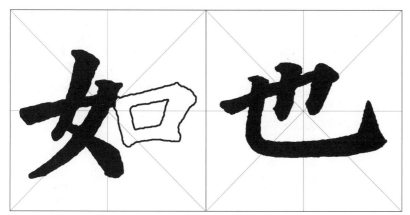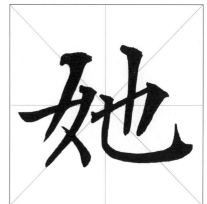

妙＋昧——妹　　将"妙"字左旁与"昧"字右旁合并，得到"妹"字。

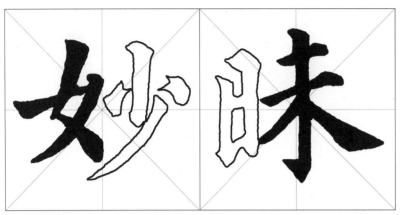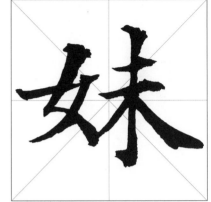

如＋绢——娟　　将"如"字左旁与"绢"字右旁合并，得到"娟"字。

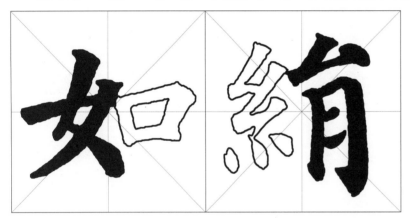

如＋精——婧　　将"如"字左旁与"精"字右旁合并，得到"婧"字。

塔＋映——块　　将"塔"字左旁与"映"字右边的"央"去掉左竖合并，得到"块"字。

增＋恒——垣　　将"增"字左旁与"恒"字右旁合并，得到"垣"字。

垢＋粒——垃　　将"垢"字左旁与"粒"字右旁合并，得到"垃"字。

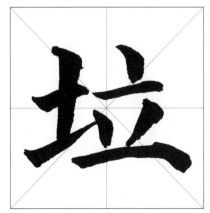

埋＋雅——堆　　将"埋"字左旁与"雅"字的"隹"部合并，得到"堆"字。

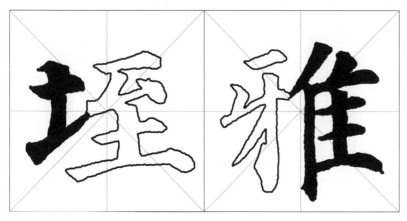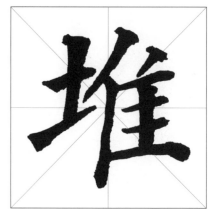

摠＋住——拄　　将"摠"字左旁与"住"字右旁合并，得到"拄"字。

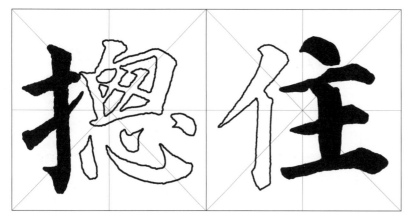

探＋悟——摺　　将"探"字左旁与"悟"字右旁合并，得到"摺"字。

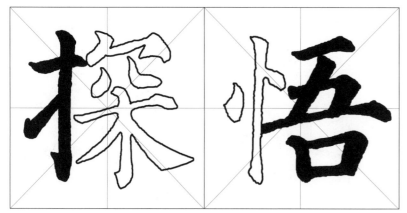

摆+非——排　将"摆"字左旁移到"非"字左边，得到"排"字。

握+辅——捕　将"握"字左旁与"辅"字右旁合并，得到"捕"字。

悟+昔——惜　将"悟"字左旁移到"昔"字左边，得到"惜"字。

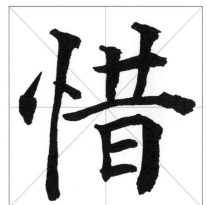

悦＋寺——恃　　将"悦"字左旁移到"寺"左边，得到"恃"字。

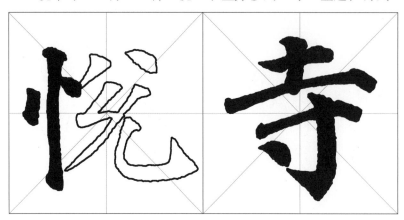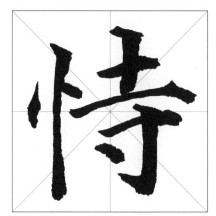

性＋僧——憎　　将"性"字左旁与"僧"字右旁合并，得到"憎"字。

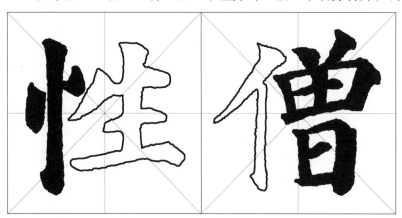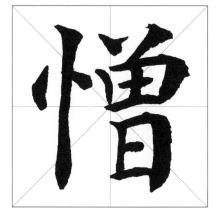

性＋精——情　　将"性"字左旁与"精"字右旁合并，得到"情"字。

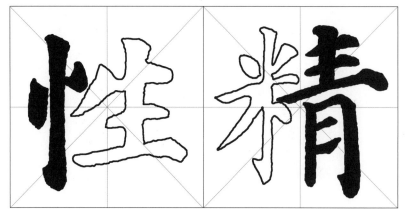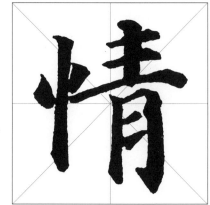

弘+下——引　　将"弘"字左旁与"下"字的竖画合并，得到"引"字。

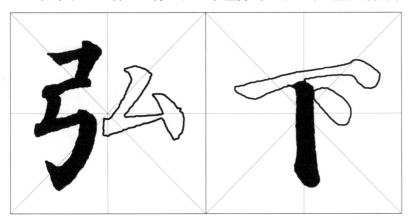

发（發）+也——弛　　将"發"字中的"弓"部移到"也"字左边，得到"弛"字。

强+禅——弹　　将"强"字左旁与"禅"字右旁合并，得到"弹"字。

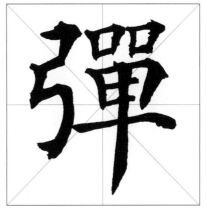

弥+兹——弦　　将"弥"字左旁与"兹"字的"玄"合并，得到"弦"字。

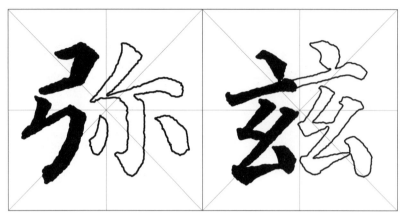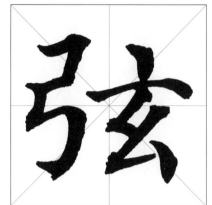

朴+工——杠　　将"朴"字左旁移到"工"字左边，得到"杠"字。

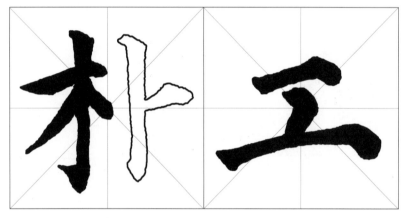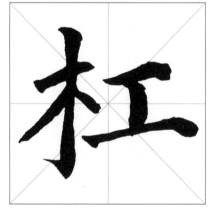

相+所——析　　将"相"字左旁与"所"字右旁合并，得到"析"字。

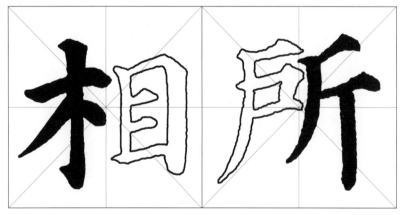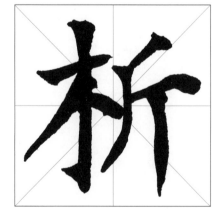

檀＋悟——梧　　将"檀"字左旁与"悟"字右旁合并，得到"梧"字。

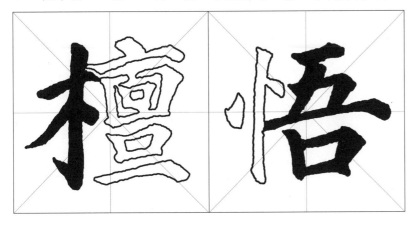

朴＋每——梅　　将"朴"字左旁移到"每"字左边，得到"梅"字。

至＋利——到　　将"利"字右旁移到"至"字右边，得到"到"字。

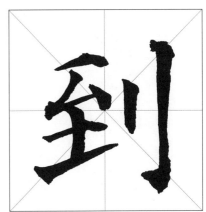

开（開）+刚——刑　　将"開"字下部的"开"与"刚"字右部合并，得到"刑"字。

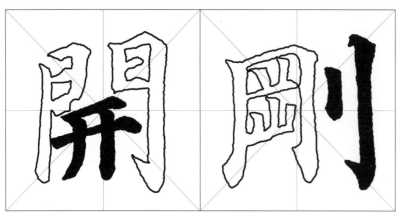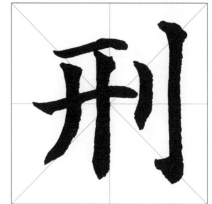

抱+列——刨　　将"抱"字右旁与"列"字右旁合并，得到"刨"字。

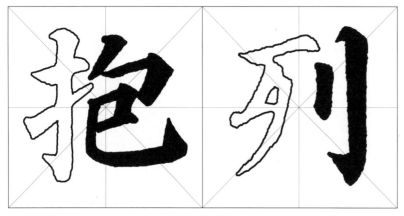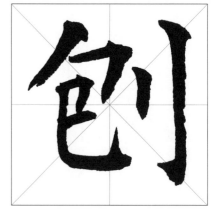

岁+列——�huai　　将"列"字字旁移到"岁"字右边，得到"剬"字。

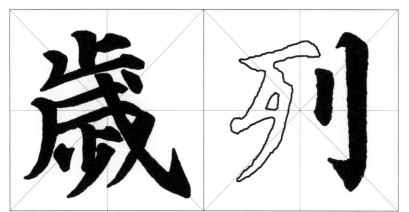

现+不——环　　将"现"字左旁移到"不"字左边，得到"环"字。

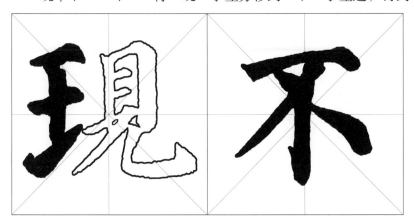

珍+久——玖　　将"珍"字左旁移到"久"字左边，得到"玖"字。

理+法——珐　　将"理"字左旁与"法"字右旁合并，得到"珐"字。

环+彼——玻　　将"环"字左旁与"彼"字右旁合并，得到"玻"字。

烟+共——烘　　将"烟"字左旁移到"共"字左边，得到"烘"字。

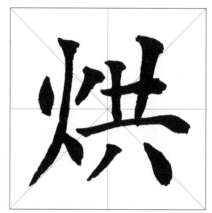

烟+妙——炒　　将"烟"字左旁与"妙"字右旁合并，得到"炒"字。

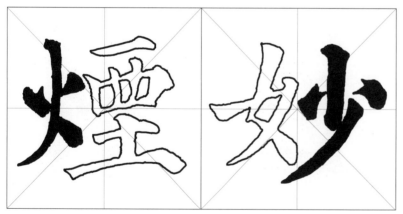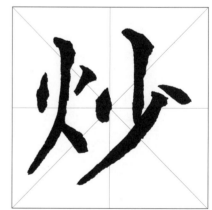

灯＋欲——炊　　将"灯"字左旁与"欲"字右旁合并，得到"炊"字。

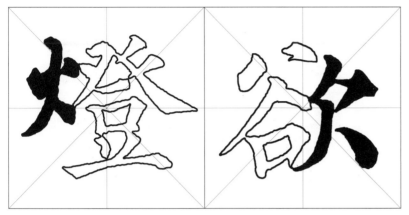

灯＋然——燃　　将"灯"字左旁移至"然"字左边，得到"燃"字。

草＋名——茗　　将"草"字的"艹"部移到"名"字上边，得到"茗"字。

莲＋海——莓　　将"莲"字的"艹"部与"海"字右旁合并，得到"莓"字。

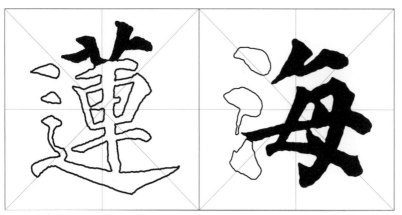

华（華）＋念——芯　　将"華"字的"艹"部与"念"字的"心"部合并，得到"芯"字。

藏＋宛——苑　　将"藏"字的"艹"部与"宛"字的"夗"部合并，得到"苑"字。

宿＋玉——宝　　将"宿"字的"宀"部移到"玉"字上边，得到"宝"字。

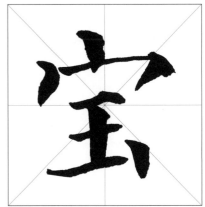

寥＋福——富　　将"廖"字的"宀"部与"福"字右旁合并，得到"富"字。

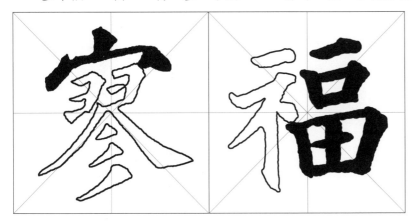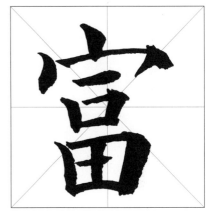

宝＋有——宥　　将"宝"字的"宀"部移到"有"字上边，得到"宥"字。

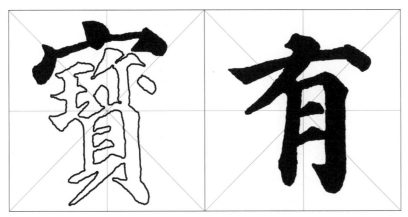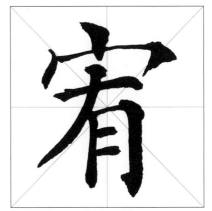

第三节　根据原帖风格造字法

我们在临习和创作的时候会遇到这种情况，我们所需要的字原帖上没有，用前述两种方法也找不到合适的字，这时我们可以根据原帖风格来"造"出我们所需要的字。

一、有斜钩的字

现以"我"字为例，说明怎么操作。先在原帖中找出"我"字，在字的下方画一条水平线，在字的右边画一条垂直线，暂时把斜钩屏蔽一下，将垂直线从右往左平移，在横画的右端停下来，然后将水平线从下往上平移，在竖钩的端点停下来，水平线和垂直线相交的区域就是斜钩向右下方伸展要经过的区域。也就是说，有斜钩的字其斜钩横向要低于其上方的其他笔画，从字的右下角伸展，最后出钩回应前面的笔画，如下所示。

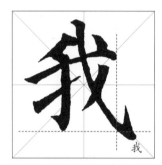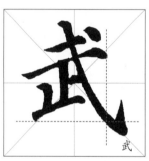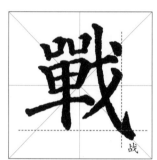

我们根据此写几个有斜钩的字：

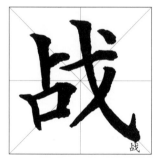

二、有走之底的字

关于走之底的字的"造"字方法，可以借鉴有斜钩的字的操作方法。

以"通"字为例，说明具体的操作方法。首先在字的下方画一条水平线，再在字的右边画一条垂直线，将垂直线从右向左平移，在"甬"部的右端停下来，然后将水平线从下往上平移至走之底捺画起笔的地方，垂直线与水平线的交点或其偏左下的区域就是走之底最大的地方，表明这个地方力量最大，足以承受上方笔画的压力，其他字仿此，如下所示。

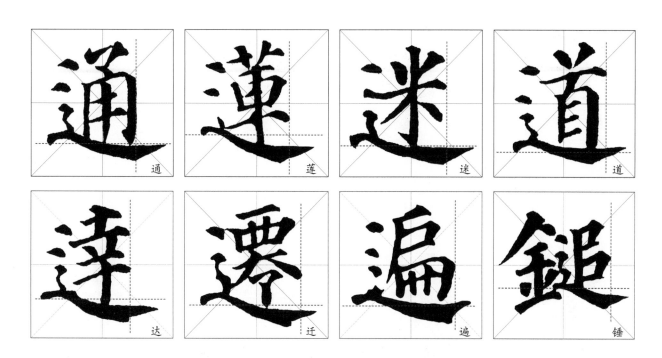

读者可以随机训练，自己画一画，以加深印象和理解。

有鉴于此，我们根据原帖风格来"造"出含走之底的简化字。

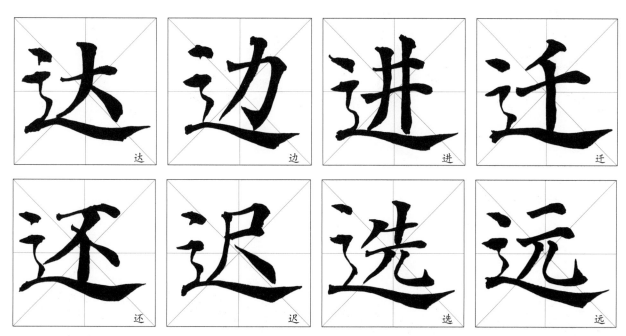

三、有斜捺或平捺的字

同样的道理，我们也可以这样来处理有斜捺或平捺的字。

我们也来"造"几个有斜捺或平捺的字。

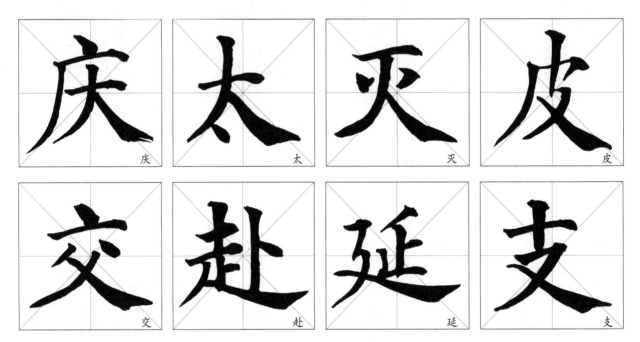

四、有撇、捺的字

其一，由上盖下的撇画和捺画，分别向左下和右下伸展，能盖住其他笔画。

其二，撇、捺要均衡，但只是视觉上的感觉，实际画线看并不是一条水平线。

其三，有些字既有撇和捺，又有钩或提，这种情况撇、捺要高，钩要低。

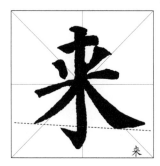 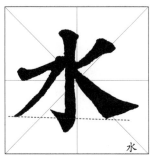 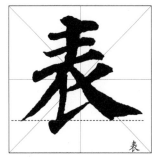 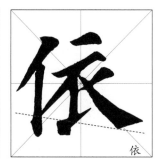

掌握了这些规律，就可以根据这些规律来"造"字了。

举一反三，看看其他字是不是也可以自己处理了？

95

第7章

集字与创作

　　章法的传统格式主要有中堂、条幅、横幅、楹联、斗方、扇面、长卷等。这里以中堂为例介绍章法的传统格式。中堂是书画装裱中直幅的一种体式，以悬挂在堂屋正中壁上得名。中国旧式房屋楼板很高，人们常在客厅（堂屋）中间的墙壁挂一幅巨大的字画，称为中堂书画，是竖行书写的长方形的作品。一幅完整的中堂书法作品其章法包含正文、落款和盖印三个要素。

　　首先，正文是作品的主体部分，内容可以是一个字，如福、寿、龙、虎等有吉祥寓意的大字；也可以是几个字，如万事如意、自强不息、家和万事兴；还可以是一段文字或一篇文章，如《岳阳楼记》《兰亭序》；等等。也有悬挂祖训、格言、名句或者人物肖像、山水画、花鸟画的。尺寸一般为一张整宣纸（分四尺、五尺、六尺、八尺等）。传统中堂的写法，如果字数较多要分行书写，一般从上到下竖行排列，从右至左书写。首行不需空格，首字应顶格写；末行不宜写满，也不应只有一个字，末字下应留有适当空白。作品一般不用标点，繁体字与简化字不要混合使用。书写文字不可写满整张纸面，四周适当留出一定的空白，形成白色边框。字与字之间也应适当留空。不同的书体，其留白的形式也有区别。楷书、行书和篆书的字距小于行距，行距小于边框，以显空灵。隶书的字距大于行距。草书变化最大，有时字距大于行距，有时行距又大于字距，但是要留足边框。总之要首尾呼应，字守中线。一幅作品的正文的第一个字与最后一个字，即首字与末字，应略大或略重于其他字。首字领篇，末字收势，极为重要。作品中的每一个字都有一定的大小、轻重及形状，不可强求完全相同，要注意大小相宜，轻重适度，整体协调，字大款小，字印相映。

　　其次，落款是说明正文的出处，馈赠的对象，作者的姓名、籍贯，创作的时间、地点或者创作的感受等。落款源于"款识"，原本是青铜器上的铭文对浇铸缘由的说明，后沿用为对书画作品作者及内容的说明。落款分为上下款，作者姓名称为下款，书作赠送对象称为上款。上款一般不写姓只写名字，以示亲切，如果是单名，则姓名同写。在姓名下还要写上称谓，一般称"同志""先生"，在下面写"正之""正书""指正"或"嘱书""嘱正""雅正""惠存"等。上款可写在书作右上方或正文结束之后，但必须在下款的上方，以示尊敬。落款一般不与正文齐平，可略下些，字比正文小些。时间可以用公元纪年，也

可以用干支纪年。篆书、隶书、楷书作品可用楷书或行书来落款，特别是用行书来落款，还可取得变化的效果。行书作品可用行书或草书来落款，但不要相反，即正文宜静态，落款宜动态。

最后，盖印。印章通常有姓名章和闲章两类。姓名章又叫名章，名章以外的印章都叫闲章。闲章的内容可以是名言佳句、书斋号、雅号或生肖之类。姓名章与款字大小相适，一般略小于款字，印盖于落款的下面，若用两方，则两方印章之间空一方印章的位置。闲章形式多样，可大可小，一般印盖于正文首字旁边的叫起首章 (启首章)，盖于中间部位的叫腰章，盖于角落的叫压角章。盖印的目的一是取信于人，二是给作品以锦上添花、画龙点睛之妙。一幅成功的中堂书法作品，是正文、落款和盖印三方面内容的有机结合，即处理好字与字、行与行的对比调和关系，使作品的黑与白、有与无、虚与实、动与静、阴与阳得到和谐的解决。

1. 中堂

用整张宣纸书写，适宜挂在厅堂的中央，故叫中堂。正文占主体，从右上开始写，不用低格；启首章在第一、第二字之间，内容可以是名言佳句或书斋号等；落款介绍正文出处、创作时间等，字稍小些，可用与正文一致的书体，也可用行书。落款与印不超过正文的底线。

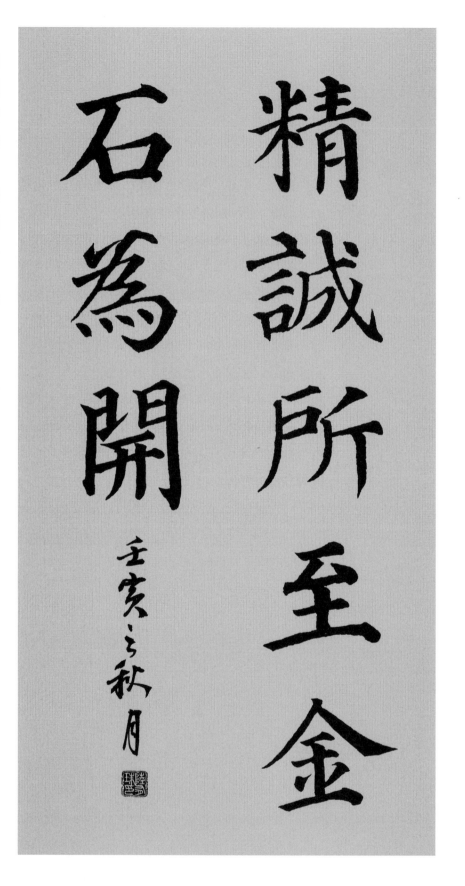

释文：精诚所至　金石为开

2. 条幅

是长条的书法作品形式，成组的条幅叫条屏。可在正文下方落款，也可在正文左方落款。

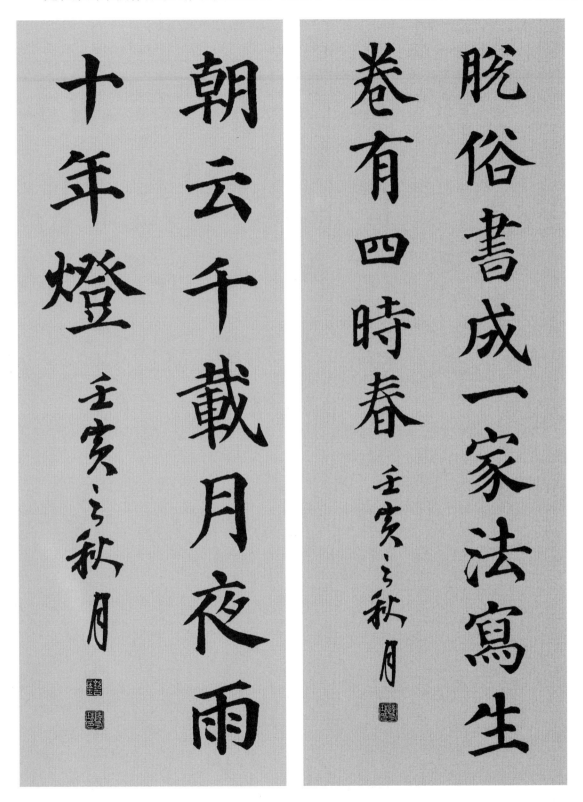

释文：脱俗书成一家法　写生卷有四时春

朝云千载月　夜雨十年灯

3. 横幅

横幅作品，横长竖短，也叫横披。这种格式可以写少数字，自右而左写一行，也可以横式直写形成多行长篇字。横披大的可悬挂于建筑物上、大厅、会议室中，小的可用于布置斋室居所。

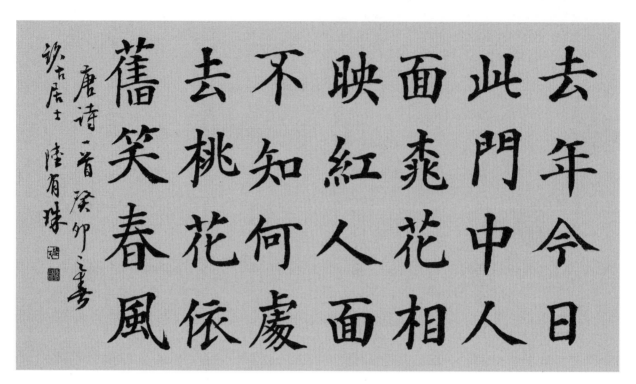

释文：去年今日此门中　人面桃花相映红　人面不知何处去　桃花依旧笑春风

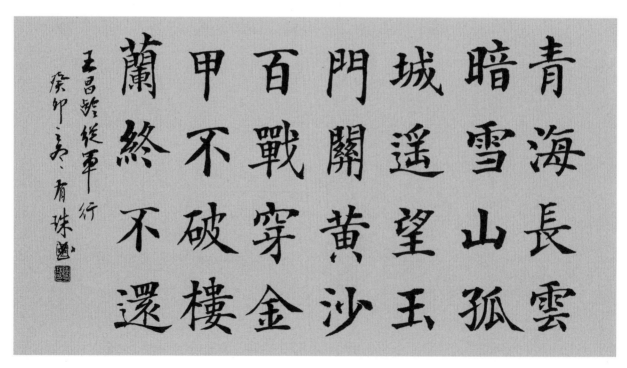

释文：青海长云暗雪山　孤城遥望玉门关　黄沙百战穿金甲　不破楼兰终不还

100

4. 对联

对联亦称"楹联""对子",是悬挂或粘贴在壁间柱上的对偶词句。普遍运用于春联的书写和传统建筑的楹柱之上,以及中堂画的两边。右为上联,左为下联。上下联平仄相对,字数相等,词语结构相同,内容相关。书写时左右应有呼应之感。落款在下联上方或偏下方均可,但不要太中正。

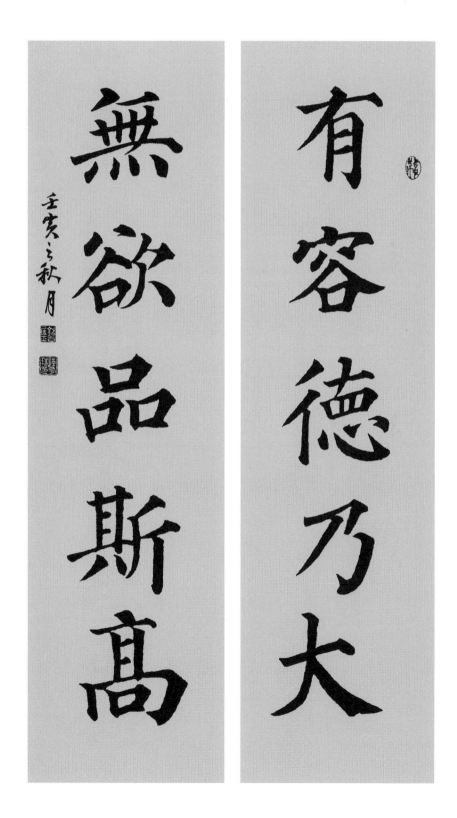

释文: 有容德乃大
　　　 无欲品斯高

喜居寶地千秋盛

福駐家門萬載興

振忠先生雅正

壬寅之秋月

5. 斗方

可以将斗方看作中堂的特殊形式，它是正方形或近似于正方形的幅式，既可以将其装裱成中堂那样独立悬挂，也可以将其做成方形镜芯，镶嵌在镜框之中。斗方的布局难度较大，容易显得板滞，所以要注意留空。

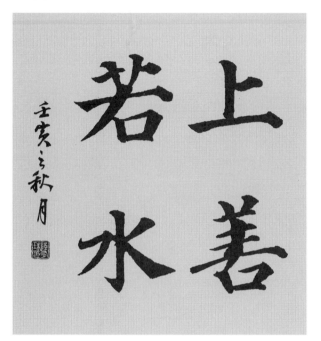
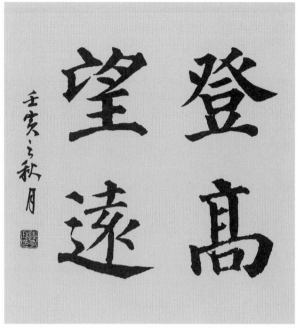

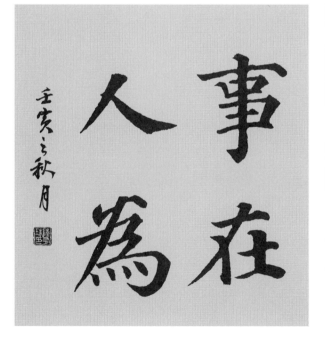
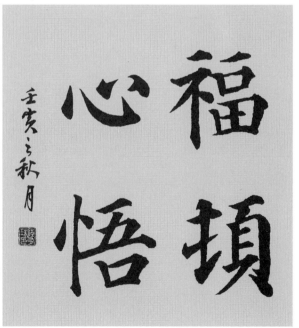

释文：登高望远　上善若水
　　　　福顿心悟　事在人为

6. 扇面

指随扇形书写的作品。扇面形式有两种，一种是折扇式，这种格式书写时，以折痕分行，呈圆心辐射状，外宽内窄，上大下小。章法并非一律，也可用长短行间隔的方式安排布局，适合扇形弧线式规律。注意不可过密，密则满；不可过松，松则散。这种格式显得活泼优美，尤其是小幅作品，有较强的点缀性。一种是接近椭圆或者圆形的团扇式，书写时要充实饱满，也可以圆中取方。

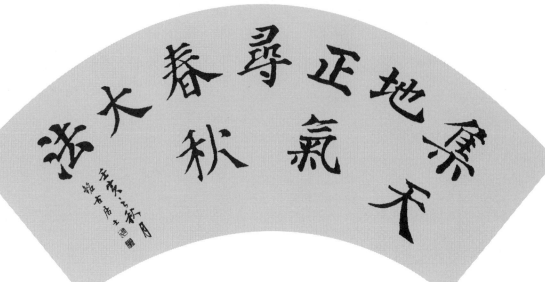

释文： 集天地正气　寻春秋大法

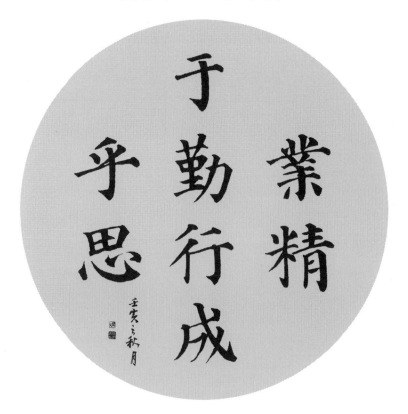

释文： 业精于勤　行成乎思

7. 长卷

是书法作品中左右展开较长的一种格式，因其长度远远大于宽度，且长度太长无法悬挂，只能用手边展开边欣赏边卷合，故得名，也称"手卷"。其内容大多为一篇完整的文章或者一首（组）诗词。

永和九年，歲在癸丑，暮春之初，會于會稽山陰之蘭亭，脩禊事也。羣賢畢至，少長咸集。此地有崇山峻嶺，茂林修竹，又有清流激湍，映帶左右，引以為流觴曲水，列坐其次。雖無絲竹管弦之盛，一觴一詠，亦足以暢敘幽情。是日也，天朗氣清，惠風和暢。仰觀宇宙之大，俯察品類之盛，所以遊目騁懷，足以極視聽之娛，信可樂也。夫人之相與，俯仰一世。或取諸懷抱，悟言一室之內；或因寄所託，放浪形骸之外。雖趣舍萬殊，靜躁不同，當其欣於所遇，暫得於己，快然自足，不知老之將至；及其所之既倦，情隨事遷，感慨係之矣。向之所欣，俛仰之間，已為陳迹，猶不能不以之興懷。況修短隨化，終期於盡。古人云：死生亦大矣。豈不痛哉！每覽昔人興感之由，若合一契，未嘗不臨文嗟悼，不能喻之於懷。固知一死生為虛誕，齊彭殤為妄作。後之視今，亦猶今之視昔，悲夫！故列敘時人，錄其所述，雖世殊事異，所以興懷，其致一也。後之覽者，亦將有感於斯文。

释文：永和九年，岁在癸丑，暮春之初，会于会稽山阴之兰亭，修禊事也。群贤毕至，少长咸集。此地有崇山峻岭，茂林修竹，又有清流激湍，映带左右，引以为流觞曲水，列坐其次。虽无丝竹管弦之盛，一觞一咏，亦足以畅叙幽情。是日也，天朗气清，惠风和畅。仰观宇宙之大，俯察品类之盛，所以游目骋怀，足以极视听之娱，信可乐也。夫人之相与，俯仰一世。或取诸怀抱，悟言一室之内；或因寄所托，放浪形骸之外。虽趣舍万殊，静躁不同，当其欣于所遇，暂得于己，快然自足，不知老之将至；及其所之既倦，情随事迁，感慨系之矣。向之所欣，俯仰之间，已为陈迹，犹不能不以之兴怀，况修短随化，终期于尽！古人云："死生亦大矣。"岂不痛哉！每览昔人兴感之由，若合一契，未尝不临文嗟悼，不能喻之于怀。固知一死生为虚诞，齐彭殇（殇）为妄作。后之视今，亦犹今之视昔，悲夫！故列叙时人，录其所述，虽世殊事异，所以兴怀，其致一也。后之览者，亦将有感于斯文。

原帖欣赏

（字的顺序从右到左）

大唐西京千福寺多寶
佛塔感應碑文
南陽岑勛撰
朝議郎判尚書武部
貟外郎琅邪顏真卿

書
朝散大夫撿校尚書
都官郎中東海徐浩
題額
粤妙法蓮華諸佛之祕

藏也多寶佛塔證經之
踊現也發明資乎十力
弘建在於四依有禪師
法號楚金姓程廣平人
也祖父並信者釋門慶

歸法胤母高氏久而無
姬夜夢諸佛覺而有娠
是生龍象之徵無取熊
羆之兆誕弥厥月炳然
殊相岐嶷絕於葷茹

齔不為童遊，道樹萌牙，聳豫章之楨榦；禪池畎澮，涵巨海之波濤。年甫七歲，居然猒俗，自誓出家，禮藏探經，法華在于

宿命潛悟，如識金環；揔持不遺，若注瓶水。九歲落髮，住西京龍興寺，從僧籙也。進具之年，昇座講法，頓收珍藏，異窮子

之疾走，直詣寶山，無化城而可息。亦後因靜夜，持誦至多寶塔品，身心泊然，如入禪定，忽見寶塔，宛在目前，釋迦分身，

遍滿空界，行勤聖現，業淨感深，悲生悟中，涙下如雨。遂布衣一食，不出戶庭，期滿六年，誓建玆塔。既而許王璀又居士

趙崇信女普意善来稽
首咸捨珎財禪師以為
輯莊嚴之因資爽塏之
地利見千福默議於心
時千福有懷忍禪師忽

於中夜見有一水發源
瀐中有方舟又見寶塔
龍興流注千福清澄泛
自空而下久之乃滅即
今建塔慶也寺内淨人

名法相先於其地復見
燈光遠望則明近尋即
滅竊以水流開於法性
舟泛表於慈航塔現兆
於有成燈明示於無盡

非至德精感其孰能與
於此又禪師建言雜然
歡忭負畚荷插于橐于
囊登登憑憑是築
瀝以香水隱以金鎚我

骸竭誠工乃用壯禪師
每夜於藥階所愿志誦
經勵精行道衆聞天樂
咸嘆異香喜歎之音聖
凡相半至天寶元載創

構材木攀安相輪禪師
理會佛心感通帝夢
七月十三日勅內侍
趙思侶求諸寶坊驗以
所夢入寺見塔禮問禪

師聖夢有孚法名惟
肖其日賜錢五十萬絹
千匹助建修也則知精
一之行雖光天而不
達純如之心當後佛之

授記昝漢明永平之日
大化初流我皇天寶
之年寶塔斯建同符千
古昭有烈光於時道俗
景附檀施山積亢徒度

109

財功百其倍美至二載
勅中使楊順景宣
百令禪師於花萼樓下
迎多寶塔額遂摠僧事
備法儀宸睠俯臨額

書下降又賜絹百疋
聖札飛毫動雲龍之氣
象天文挂塔駐日月之
光輝至四載塔事將就
表請慶齋歸功帝力

時僧道四部會逾萬人
有五色雲團輔塔頂衆
盡瞻觀莫不駭悅大㲉
觀佛之光利用賓于法
王禪師謂同學曰鵬運

滄溟非雲羅之可頓心
遊寂滅豈愛綱之能加
精進法門菩薩以自強
不息本期同行復遂宿
心鑿井見泥去水不遠

鑽木未熱得火何階凡
我七僧聿懷一志晝夜
塔下誦持法華香煙不
斷經聲遞續炯以為常
沒身不替自三載每春

秋二時集同行大德四
十九人行法華三昧尋
奉恩百許為恒式前
後道場所感舍利凡三
千七十粒至六載欲葬

舍利預嚴道場又降一
百八粒盡普賢變於筆
鋒上聯得一十九粒莫
不圓體自動浮光瑩然
禪師無我觀身了空求

法先刺血寫法華經一
部菩薩戒一卷觀普賢
行經一卷萬取舍利三
千粒盛以石函薰造自
身石影跪而戴之同置

塔下表至敬也使夫舟
遷夜壑無變度門劫算
墨塵永垂貞範又奉為
主上及蒼生寫妙法蓮
華經一千部金字三十

六部用鎮寶塔又寫一
千部散施受持靈應既
多具如本傳其載
勑內侍吳懷寶賜金銅
香鑪爲一丈五尺奉表

陳謝手詔批云師弘濟
之願感達人天莊嚴之
心義成因果則法施財
施信所宜先也主上
握至道之靈符受如来

之法印非禪師大慧超
悟無以感於宸衷非
主上至聖文明無以鑒
於誠願悼彼寶塔為章
梵宮經始之功真僧是

菶克成之業瓡主斯
崇尔其為狀也則岳礬
蓮披雲垂蓋傴下欻崛
以躑地上亭盈而媚空
中晻晻其靜深旁赫赫

以弘敞礌磳承陛琅玕
綷檻玉瑱居楹銀黃拂
戶重簷疊於畫栱反宇
環其璧瑠坤靈贔屓以
負砌天祇儼雅而翊戶

或復肩拏摯鳥肘擐偹
虵冠盤巨龍帽抱猛獸
勃如戰色有興其容窈
繪事之筆精選朝英之
偈贊若乃開局鑣窺奧

祕二尊分座疑對鷲山
千帙發題若觀龍藏金
碧炅晃璨佩葳蕤至於
列三乘分八部聖徒翕
習佛事森羅方寸千名

盈尺萬象大身現小廣
座能異頃弥之容歘入
芥子寶盖之狀頓覆三
千昔衡岳思大禪師以
法華三昧傳悟天台智

者尒来斚寥罕斚貞要
法不可以久廢生我禪
師克嗣其業繼明二祖
相望百年夫其法華之
教也開玄關於一念照

圓鏡於十方指陰界為
妙門駈塵勞為法侶聚
沙能成佛道合掌而
聖流三乘教門揔而歸
一八萬法藏我為冣雄

譬猶滿月麗天螢光列
宿山王映海蟻垤羣峯
嗟乎三界之沈寐久矣
佛以法華為木鐸惟我
禪師超然深悟其兒也

岳瀆之秀氷雪之姿果
屑貝齒蓮目月面望之
麗即之溫覩相未言而
降伏之心已過半矣同
行禪師抱玉飛錫襲衡

台之祕躅傅止觀之精
義咸名高帝選或行
密眾師共弘開示之宗
蓋羣圓常之理門人茲
苕如巖靈悟淨真真空

法濟苕以定慧為文質
以戒忍為剛柔舍朴玉
之光輝苕旃檀之圍繞
夫發行者因因圓則福
廣起因者相相遣則慧

深求無為於有為通解
脫於文字舉事徵理舍
毫強名偈曰
佛有妙法比象蓮華圓
槙深入真淨無瑕慧通

法界福利恒沙道直至寶
所俱乘大車　其一　於戲上
士發行正勤緬想寶塔
思弘勝因圓階已就層
覆初陳乃昭　帝夢福

應天人　其二　輪奐斯崇為
章淨域真僧草創
聖主增飾中座昳昳飛
譬翼翼荐臻靈感歸
我帝力　其三　念彼後學心

滯迷封昏衢未曉中道
難逢常驚夜杖還懼真
龍　其四　大海吞流崇山納壤
不有禪伯誰明大宗
教門稱頓慈力能廣功

起聚沙德成合掌開佛
知見法為無上　其五　情塵
雖雜性海無漏定養瞑
胎染生迷穀斷常起縛
空色同認譬蔔現前餘

香何噢 形形法宇縈
我四依事該理暢玉粹
金輝慧鏡無垢慈燈照
微空王可託本顥同歸

天寶十一載歲次壬辰
四月乙丑朔廿二日戊
成建
勑撿挍塔使正議大
夫行內侍趙思侃

判官內府丞車沖
撿挍僧義方
河南史華